海安書畫

主编　曹兴武

封面题字：张仃

扉页题字：黄永玉

—

黄永玉，1924年出生于湖南省凤凰县，土家族。在少年时因出色的木刻被誉为"中国三神童"之一。16岁开始以绘画和木刻为生。1949年后任中央美术学院教授、中国美术家协会副主席。

黄永玉先生诗书画文俱佳，世称一代"鬼才"。他创作了版画《阿诗玛》，生肖邮票《猴》和毛主席纪念堂壁画等重要作品，设计的酒鬼酒包装家喻户晓，出版了数十种画册和文字作品。在澳大利亚、德国、意大利、法国等国家和中国内地、中国香港等地举办画展。曾获意大利最高荣誉"司令奖"，享誉海内外。

賀海安書畫成書

澄懷味象

戊子仲冬

遼西九三叟它山張仃恭賀于京華

张仃，号它山，1917年出生，辽宁省黑山县人。1949年，负责开国大典美术设计；1950年，参与创办中央美术学院，任实用美术系主任、中国画系教授；1957年，调任中央工艺美术学院副院长；1980年，任中央工艺美术学院院长；历任中国美术家协会常务书记、中国美协常务理事、中国美协壁画艺委会主任等职务。

张仃迄今从事艺术活动72年，在漫画、年画、宣传画、壁画、中国画、书法、艺术设计、艺术教育与美术史论等领域均有独特建树。他是中国现代装饰性漫画的创始人之一、中国当代装饰绘画的开拓者之一、中国当代壁画运动的主要领导人，其近20余年从事焦墨山水创作，人称"独步当今"。

勇于探索 实现理想

梁任生

海安重视生活。他热爱艺术。

前中央工艺美术学院的同学中，作为钢铁产业工人出身者，除海安之外，可以说绝无仅有。海安性笃厚、诚恳、勤勉、有进取心。他常说："说到的事，就一定做到……"老师们都说他是一名好学生。

装饰艺术家、漆画家吴晞教授为海安西藏行成书《西藏印象》摄影集序文写了一段话："一个设计师的修养来自多方面的积累，绘画、书法、摄影……如果还能学会一样乐器或有条件时到外地、外国走一走，对触发灵感和增加想像力一定有好处……"海安就是这样去做的。海安曾攻读工业设计、展览展示专业，在社会公益性、服务性工作中，他认识到需要多方面的知识和修养。多年来，他就是这样身体力行——书法、绘画、摄影，每日必修，是很用功的。作为一名业余鼓手，海安同样也在努力。

海鸿轩画馆筹建，朋友们鼓励他印一小册子，要我写几句话。说来惭愧，除速写之外，我是多年来很少画画了，对于汉字和书法艺术，我也只是喜爱罢了。

就书法而言，书法是艺术，是高级的艺术。书写什么重要，怎么写也重要。书法讲究笔意、结体、章法、画意；字里行间、点划笔势，乃至书作细微处、都有作者的感情、心血，迸发出智慧的火花……说到根底吧，书法根底极为重要！人们常说：学书不离帖，习画不离谱（不只是画谱）；学碑帖、学前人、学名家理所当然。有真正大名家指点实属必要。年前，他又拜望了92岁高龄的张仃先生，先生说："明理法而超乎其外，师前人造化补自然之偏"，讲的是泛指书法同绘画、写诗、作曲一样的不易！书法追求规矩端正、匀称圆润，这算是"初级阶段"吧？从不同层面上来讲，我更看重质朴、端庄、凝重、雄强。这说的是一种风貌。作品要的是中华民族感情、民族精神、民族气魄。愚下浅见：丢掉羁绊，濯清佛家所说的"障"——名利障，以及各种的"障"是很必要的。清泉洗心，白云怡意。正所谓静心养气，淡泊从艺。

海安自幼习字画画。前不久得艺术名家老先生各位的点拨，始有所得又有所悟。他深知"蒲团功"的功夫之重要，进一步体察到："功夫"在书法之外的道理。朋友们都为他悟道而高兴。

"还不到收获的季节，我深思
如何俯拾到这静默的种子，
我无言，但我倾听着……。"

"少而好学，如日出之阳；
壮而好学，如日中之光；……"

祝海安学艺进步！祝海安事业兴旺！

2008年春分

梁任生，原中央工艺美术学院资深教授。中国美术家协会装饰艺术家、中国室内设计研究院院长（中国香港特区）、深圳市室内文化研究会会长。

贺海鸿轩主人

吴　晞

　　在清华工艺美术设计师的团队中，名校、科班学习美术专业的人不少，由于设计任务的繁忙，能够坚持绘画创作的人不多了，海安是一个例外。由于公共空间陈设的艺术需求和个人艺术收藏市场的逐渐升温，为不同材质和不同风格的艺术创作提供了发展的机遇。海鸿轩主人海安同时享受着创作和经营的乐趣。

　　海鸿轩画馆既可爱又精致，工艺美院老院长张仃先生特篆写其名。挂在大厅的木质贴金的门匾不只是一块门牌，张先生的篆书挂在那儿，这个地方就会聚集工艺美院的人气。看到它不仅有一份情、一份回忆，更有一份追求美好艺术人生的动力。海安敬重老师，老师也成为海鸿轩的常客，工艺美院老教授梁任生、张世礼就曾当场献艺，留下墨宝，这是前辈对学生最大的支持。

　　多产的画家一定是最没有"框框"的画家，他们不甘于循规蹈矩、重复老师、重复自己，乐于做前人没有做过或自己未曾尝试的事情。在同行看来，可能不太规矩，但我认为勇于探索对已经具有一定实践经验的画家而言是非常可贵的。我们可能不该用判断职业画家的眼光去评价海安的作品，真正的艺术家多半是大器晚成。

　　按照学院艺术专业的分类，水墨画与油画的源头来自东西方不同的文化形态，除了绘画材料和工具的差异之外，还有色彩、造型、透视和构图的差异，海安的作品既有写意的泼墨山水，也有写实的人物肖像，在选择绘画题材和表现方法时他涉猎广泛，发自内心的表现欲望也极为强烈。从大量的作品中，我们不难看出海安的水墨画挥毫洒脱，其中不乏佳作。

　　其实，即便是著名的画家，也无法做到件件画作是精品，仅从海安不断实践、勇于探索的精神中，我们也能感受到他的勤奋与执著。所有热爱艺术的人都是自觉地选择了漫长而艰苦的道路，愿海安用心画画儿、力戒浮躁，创作出更多、更好、更美的作品。

2008年3月24日

　　吴晞，清华大学美术学院教授、中国建筑装饰协会理事、北京建筑装饰协会副会长、全国资深室内建筑师、北京清尚环艺建筑设计院院长、北京清尚建筑装饰工程有限公司董事长。

作者近照

总是以喜悦的目光
打量着这纷繁尘世
总是以自信的脚步
行走在书与画的世界

书画
是我的生活方式
也是我内心的宣泄和表达

曾经无休无止不分昼夜
地画、写……
苦吗
我的内心充满无穷的快乐

海安　2008年3月

書法篇

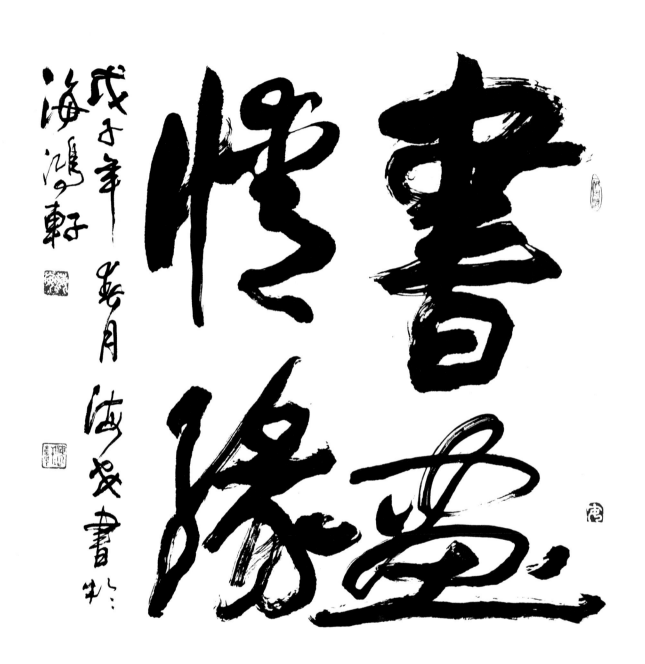

书画情缘

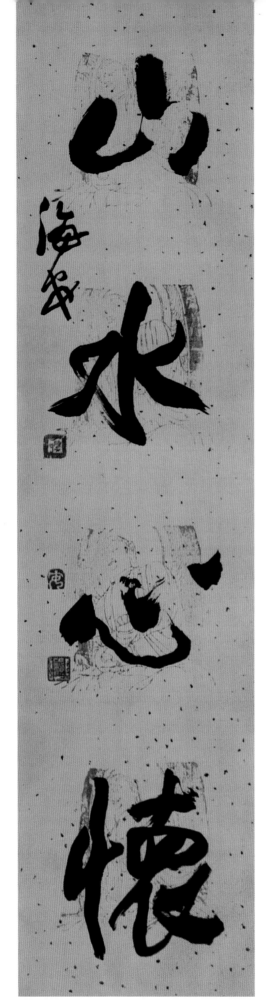

山水心怀

松柏骨气　山水心怀

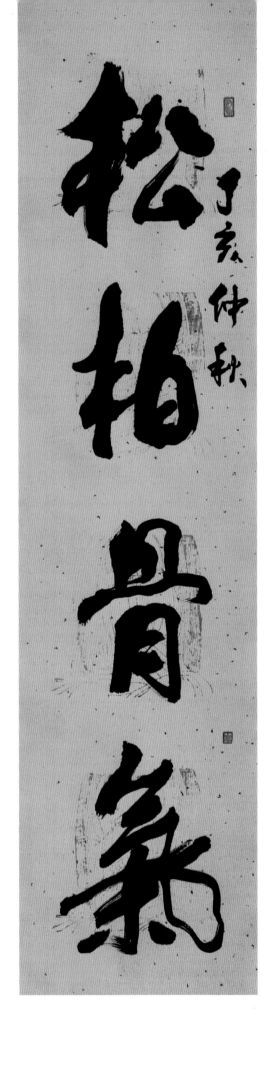

松柏骨氣

丁亥仲秋

3

藻目蕭然感極而悲者矣至若春和景明波瀾不
驚上下天光一碧萬頃沙鷗翔集錦鱗游泳岸芷
汀蘭鬱鬱青青而或長煙一空皓月千里浮光耀
金靜影沉璧漁謌互答此樂何極登斯樓也則有
心曠神怡寵辱皆忘把酒臨風其喜洋洋者矣嗟

夫予嘗求古仁人之心或異二者之為何哉不以
物喜不以己悲居廟堂之高則憂其民處江湖之
遠則憂其君是進亦憂退亦憂然則何時而樂耶
其必曰先天下之憂而憂後天下之樂而樂歟噫
微斯人吾誰與歸

時在乙酉年冬月海婴於京

岳陽樓記 范仲淹

慶曆四年春，滕子京謫守巴陵郡。越明年，政通人和，百廢俱興，乃重修岳陽樓，增其舊制，刻唐賢今人詩賦於其上，屬予作文以記之。

予觀夫巴陵勝狀，在洞庭一湖。銜遠山，吞長江，浩浩湯湯，橫無際涯；朝暉夕陰，氣象萬千，此則岳陽樓之大觀也，前人之述備矣。然則北通巫峽，南極瀟湘，遷客騷人，多會於此，覽物之情，得無異乎？

若夫霪雨霏霏，連月不開，陰風怒號，濁浪排空，日星隱曜，山嶽潛形，商旅不行，檣傾楫摧，薄暮冥冥，虎嘯猿啼。登斯樓也，則有去國懷鄉，憂讒畏譏，

5

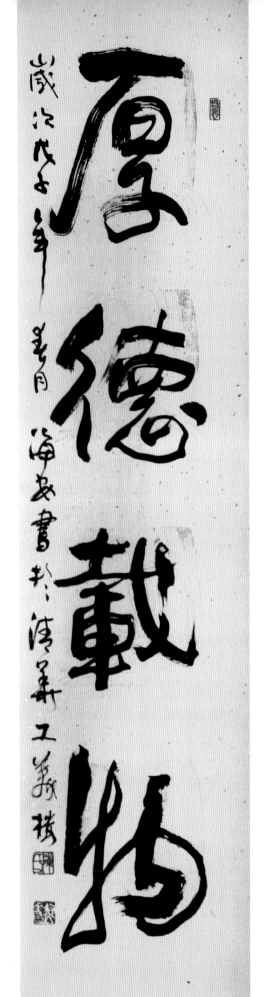

厚德載物

歲次戊子年春月海安書於德耕堂工農樓

自强不息 厚德载物

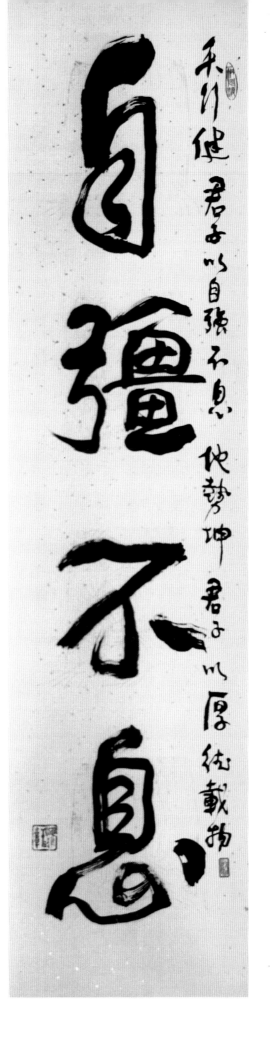

天行健 君子以自強不息 地勢坤 君子以厚德載物

自彊不息

王如上甘岭英雄如珍寶、島翁

士吾徘徊絡繹不能離去

宿牧場次日再訪 適遇秋雨

悵惘而返 但巨木逃靈繞繫不

去 想巨木受日月之精華 得

天地之正氣 因生命之渴求不

屈不撓或死而復生 或再抽新條

風雷激蕩滄海桑田念天地悠

悠實為中華大地之罕

物民族糟神之象征太史

公為豪傑立傳 吾為巨木傳

神人盡以自況 吾為勢揚

堅豎之碑 使千載寂寞披

圖存鑒

張行先生探藝錄 山莊次乙亥季冬

秋佳佐行先生雅囑 學生海安敬書

辛酉深秋访温宿玛扎地巨木頂生
俗记原载阿克苏报一九八二年

巨木赞　南疆温宿县之
北四十公里的戈壁
滩中　有一绿洲　占地十余亩
古木参天　浓荫蔽日　逾十五世纪
库里木西来此地传径　每值
夏季朝圣者络绎不绝　库里木西碼
无后葬于此　故称库里木西碼
扎　一七二二年　大地震　毁温宿
诸古木亦罹难　有拔地而出
而复生的　经数百年
的又断裂为二的　余枝干触地
雪尚余裁十株　皆杨柳　通材
仰高数丈腰十余围　武备武
扭曲变形　折级股屋漏痕瞳
远绵邈岩岫香冥既不堪为
栋梁　亦不能剅身车　其状如
作如象　记传为岁事　如金刚

巨木赞（张仃先生嘱书并藏）

秋月

起舞弄清影，何似在人间

又恐琼楼玉宇，高处不胜寒

转朱阁，低绮户，照无眠。不应有恨，何事长向别时圆。人有悲欢离合，月有阴晴圆缺，此事古难全。但愿人长久，千里共婵娟。

丁亥年中秋佳日
海成书

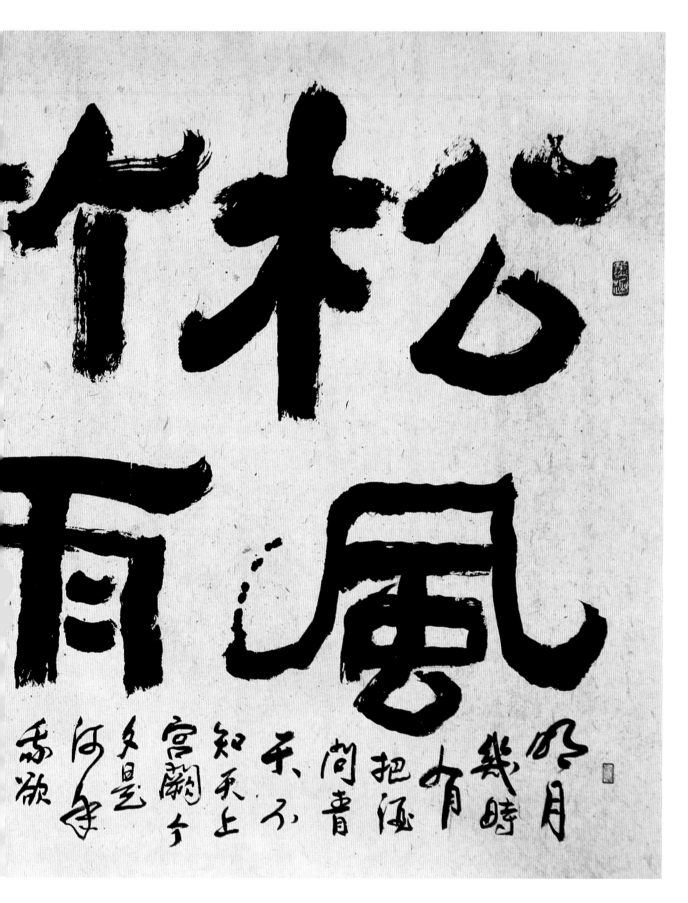

竹松風雨

明月幾時有，把酒問青天。不知天上宮闕，今夕是何年。我欲

松风竹雨秋月

11

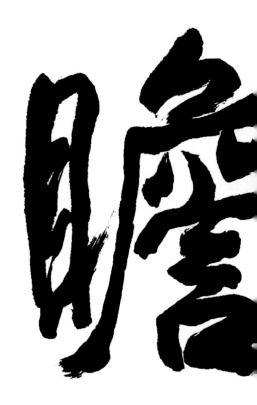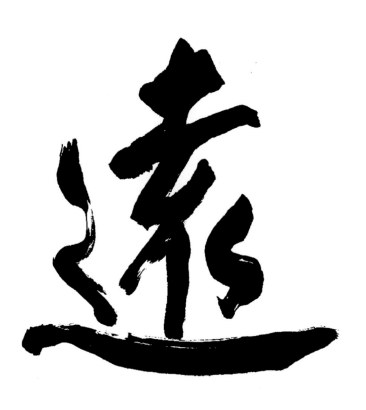

謹慎思考高瞻遠矚
由慎終追遠衍化為當代
理念 丁亥年海安

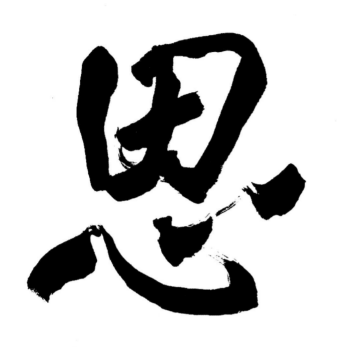
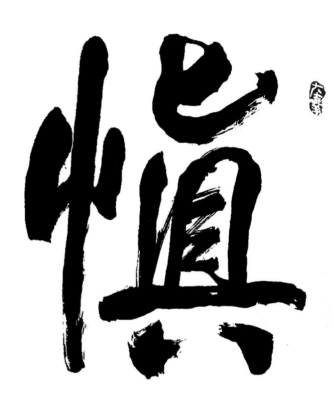

慎思瞻远（河北九江公司收藏）

13

中

振興
中華

中華

勵精
圖治

丙戌年冬月
海安於京

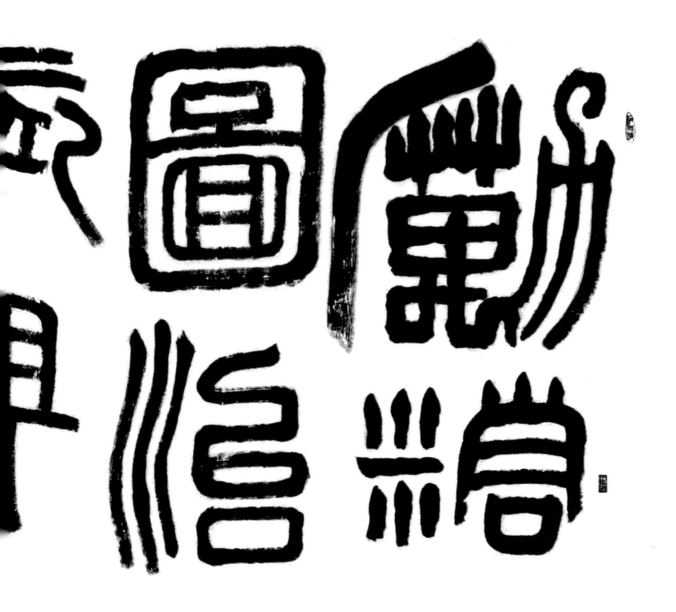

励精图治　振兴中华（中国质量认证中心收藏）

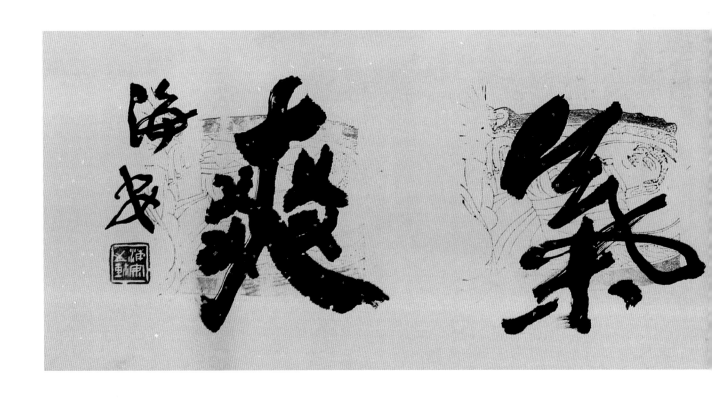

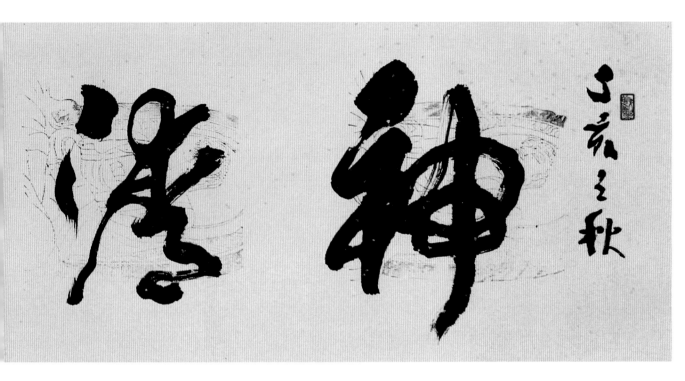

神清气爽

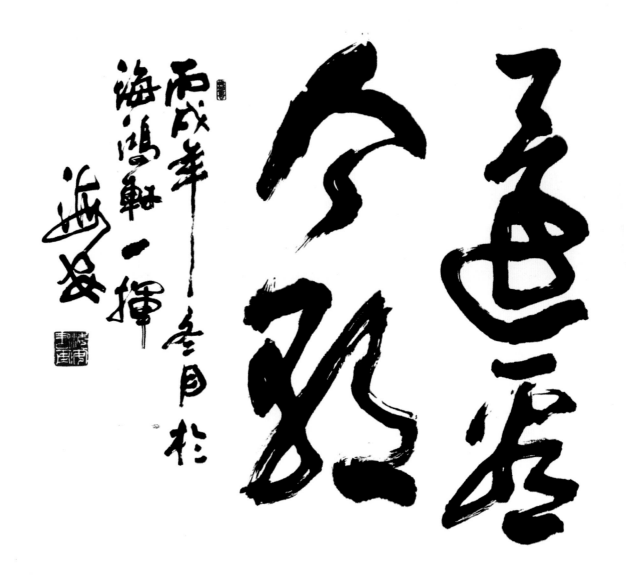

丙戌年季月於
海鴻軒一揮
海安

18

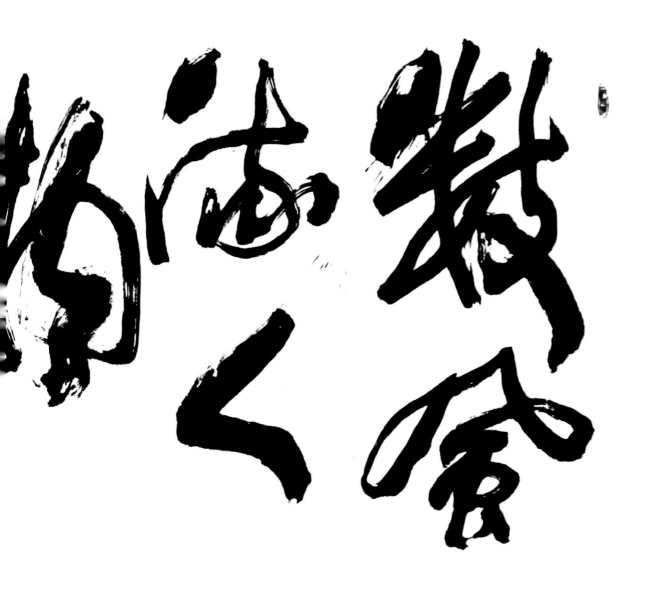

数风流人物还看今朝

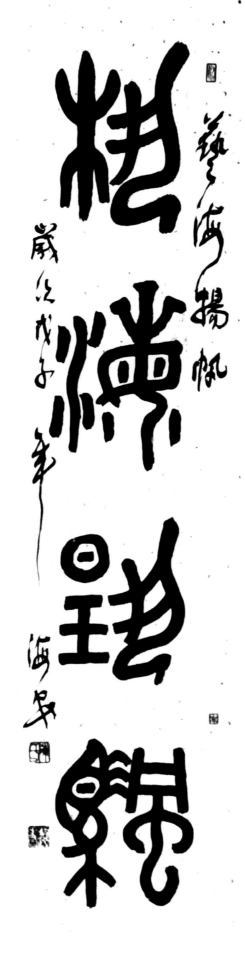

艺海扬帆

丹葩绿树锦绣谷

清波白石玻璃江

丁亥年深秋　海农

丹葩绿树锦绣谷　清波白石玻璃江

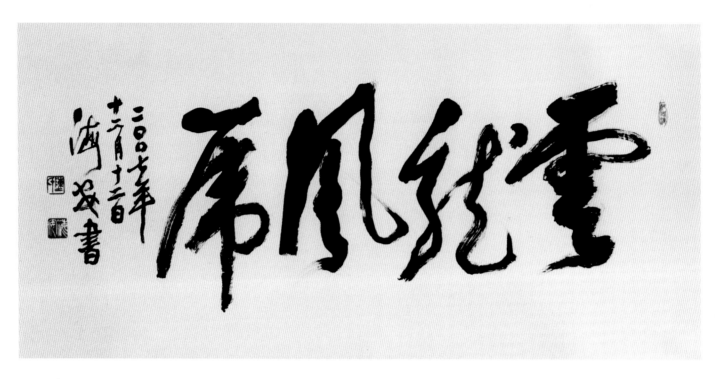

云龙风虎

創作激情如火如荼

観吴冠中先生
新作展有感
丙戌年冬於清華
美术院 海戈书

创作激情如火如荼

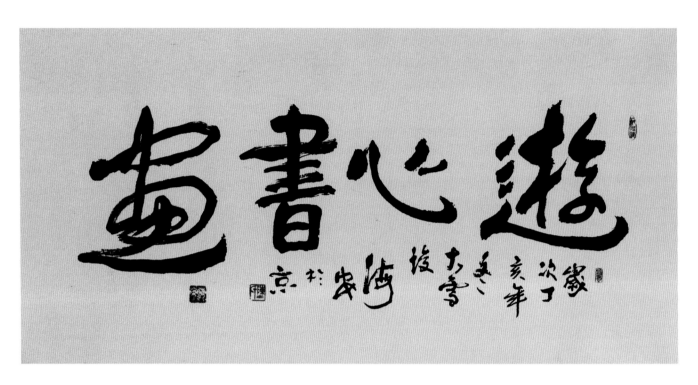

游心书画

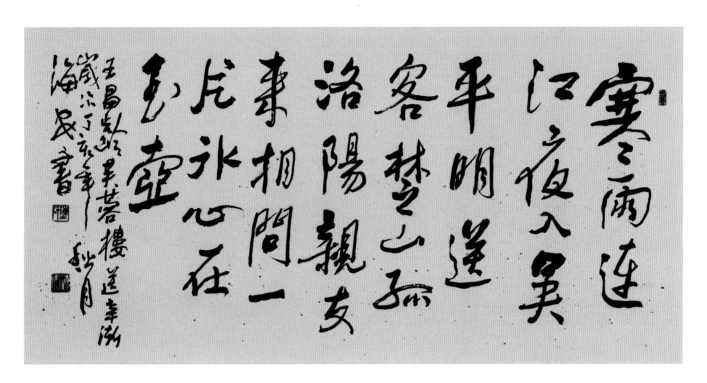

寒雨連江夜入吴
平明送客楚山孤
洛陽親友如相問
一片冰心在玉壶

王昌龄诗芙蓉楼送辛渐
岁次丁亥之年
海民书

王昌龄诗

25

厚今而不薄古　基中可以融洋

朝辞白帝彩云间，千里江陵一日还。两岸猿声啼不住，轻舟已过万重山。

己亥年初夏书于京华 李斯 崇海书

李白诗一首

27

慣看秋月春風

一壺濁酒喜相

逢古今多少事

都付咲談中

三國演義開篇詞 歲次丁亥之秋月

海安仝仦而書

滾長江東逝水

浪花淘盡英雄

是非成敗轉頭

空青山依舊在

幾度夕陽紅白

《三国演义》开篇词

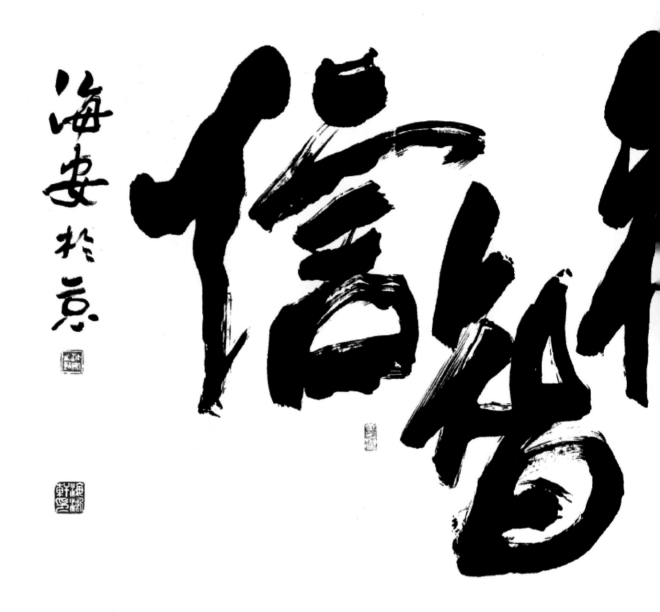

海安於京

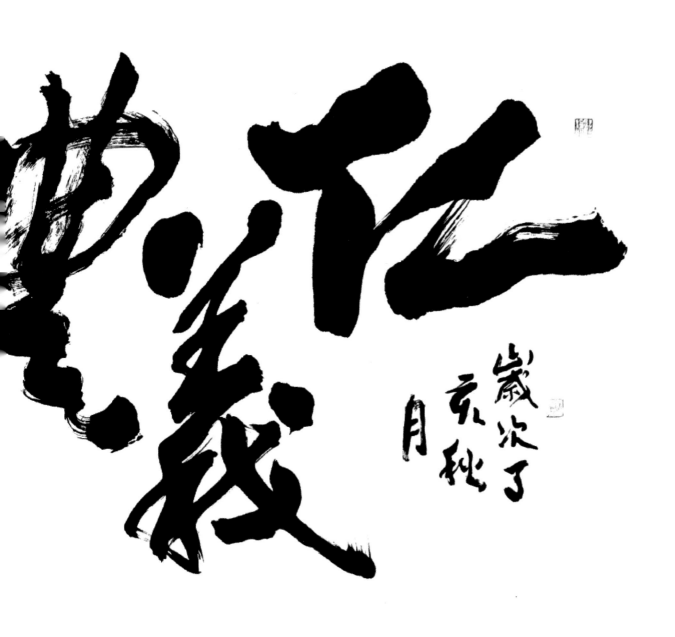

仁义礼智信（全国政协礼堂《暖冬计划》爱心活动捐赠）

松齢鶴寿

學嘆劘

海安

学吃亏

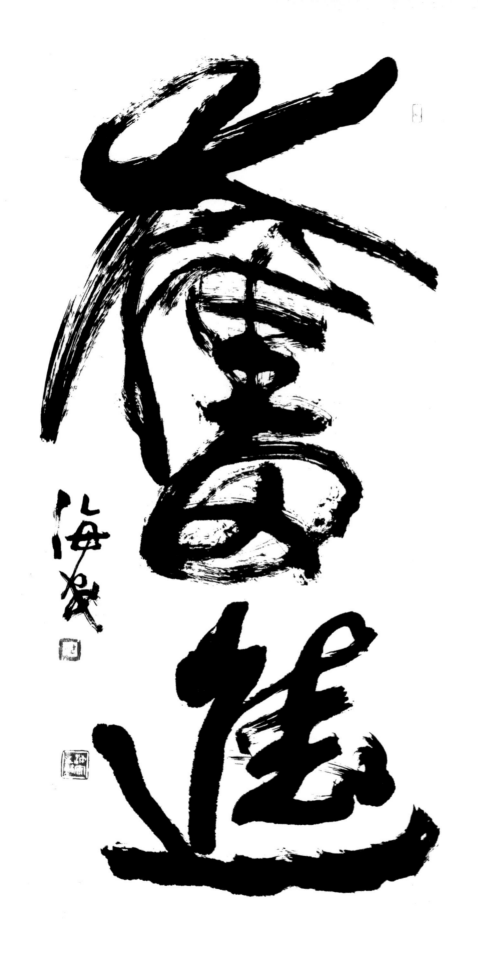

奋
进

心氣平和

心

事理通達

事理通達

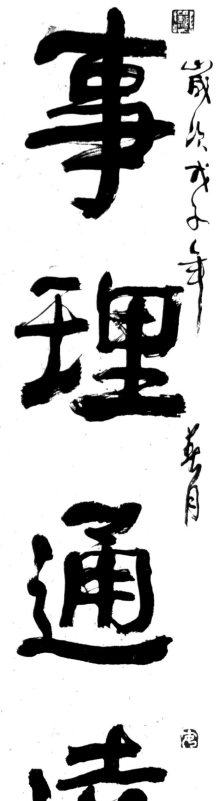

事理通达　心气平和

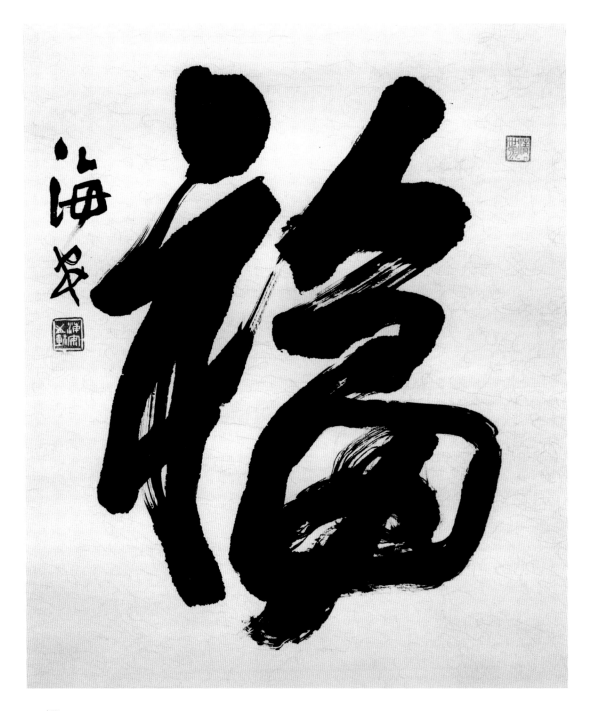

福

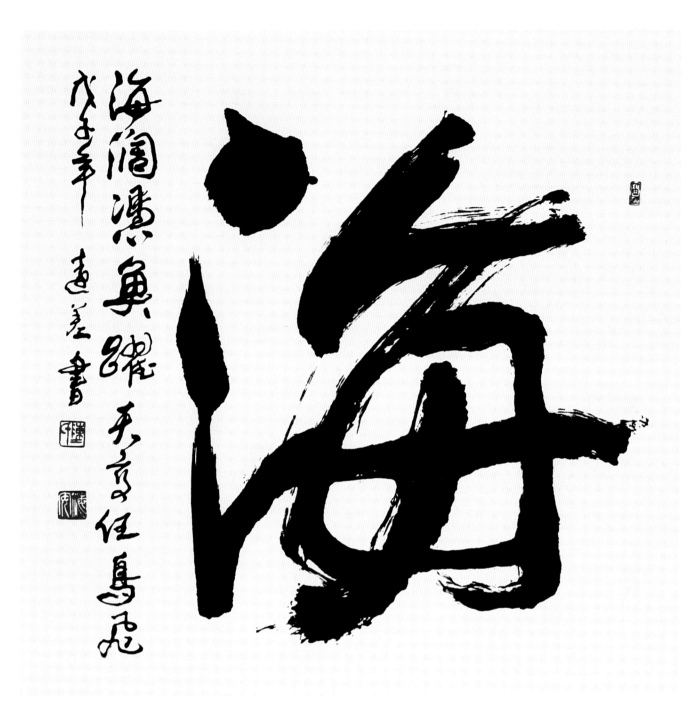

海阔凭鱼跃　天高任鸟飞

戊子年 连彦书

海

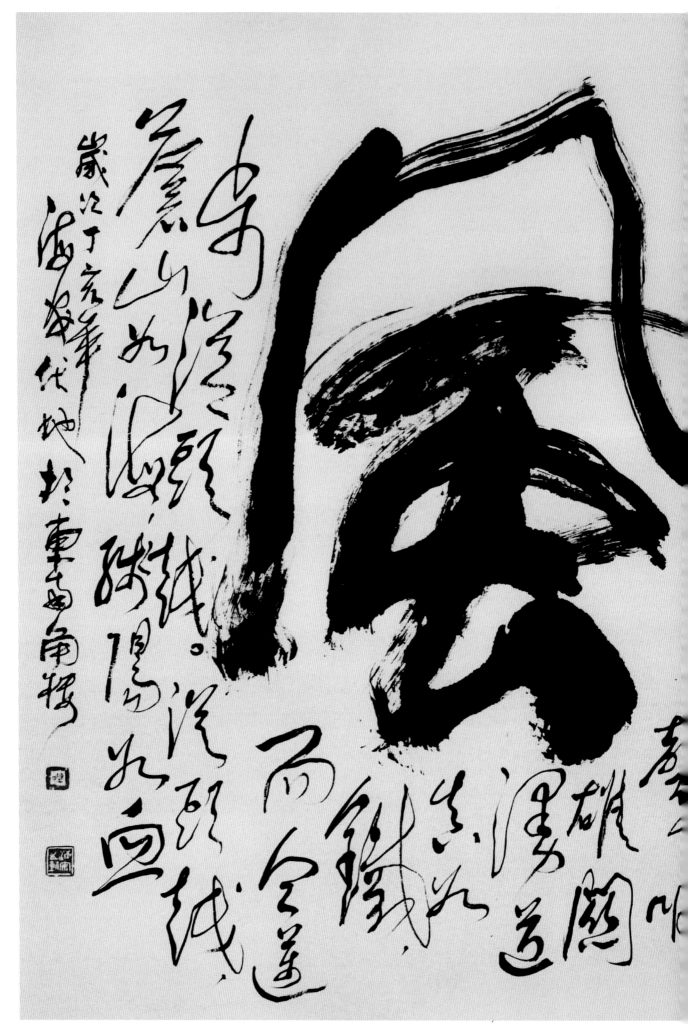

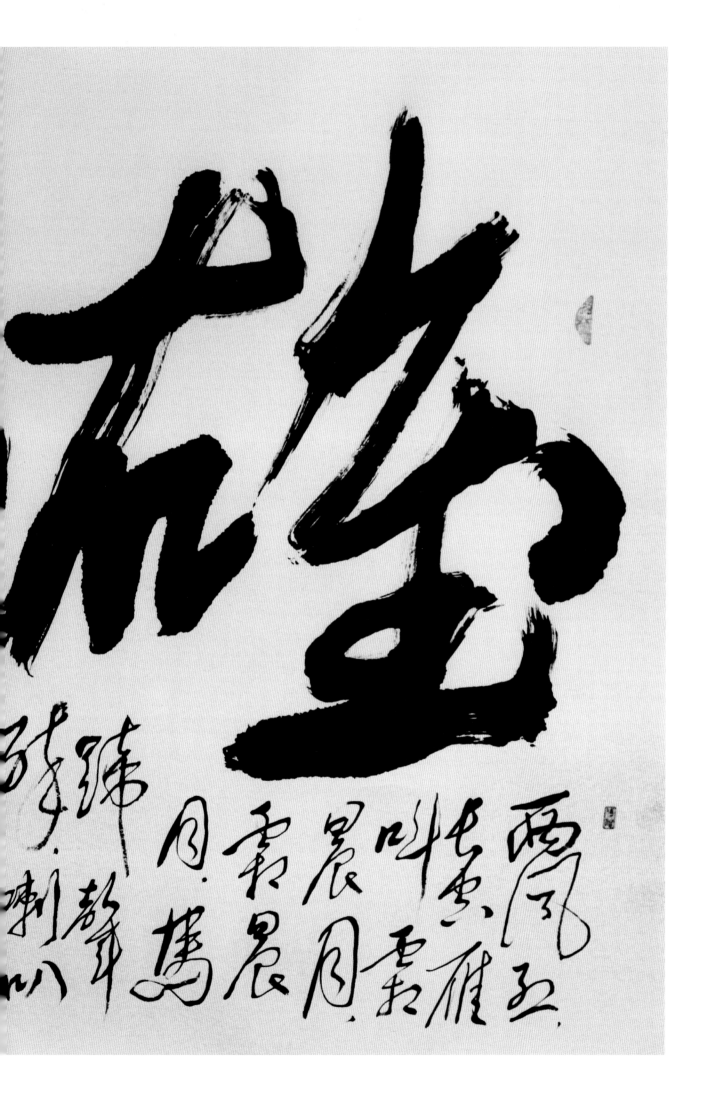

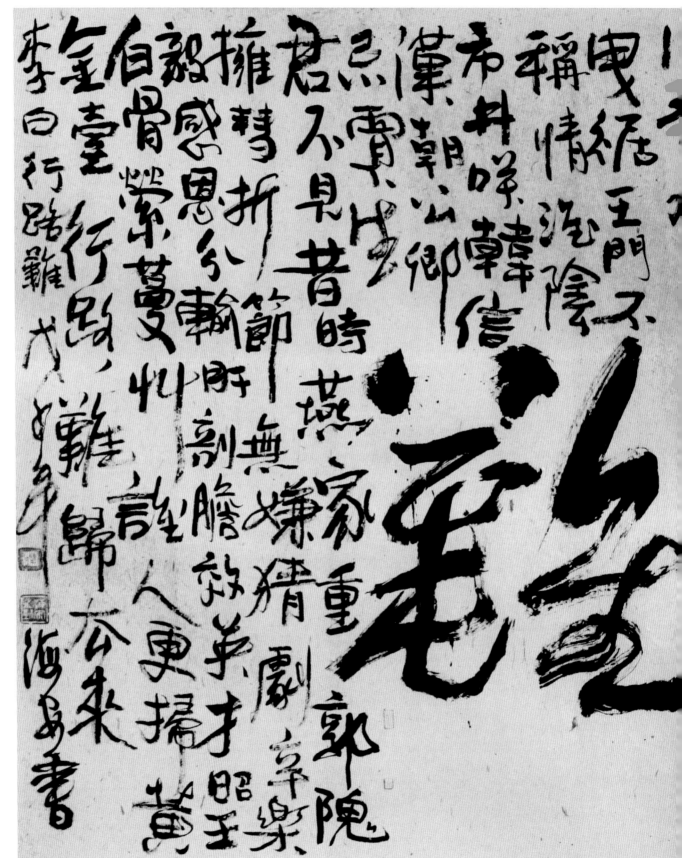

李白 《行路难》

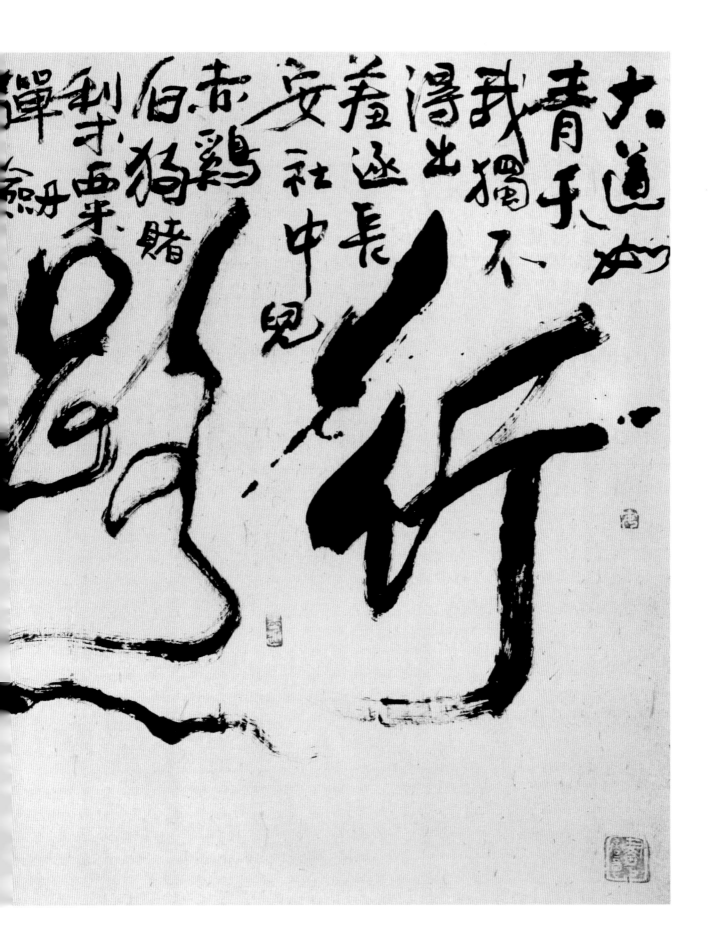

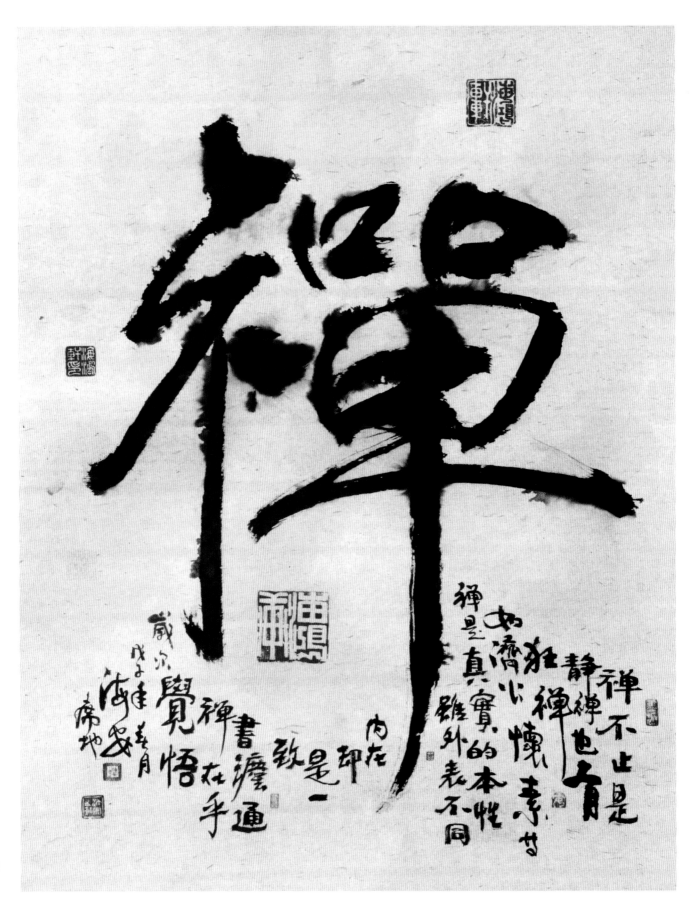

禅

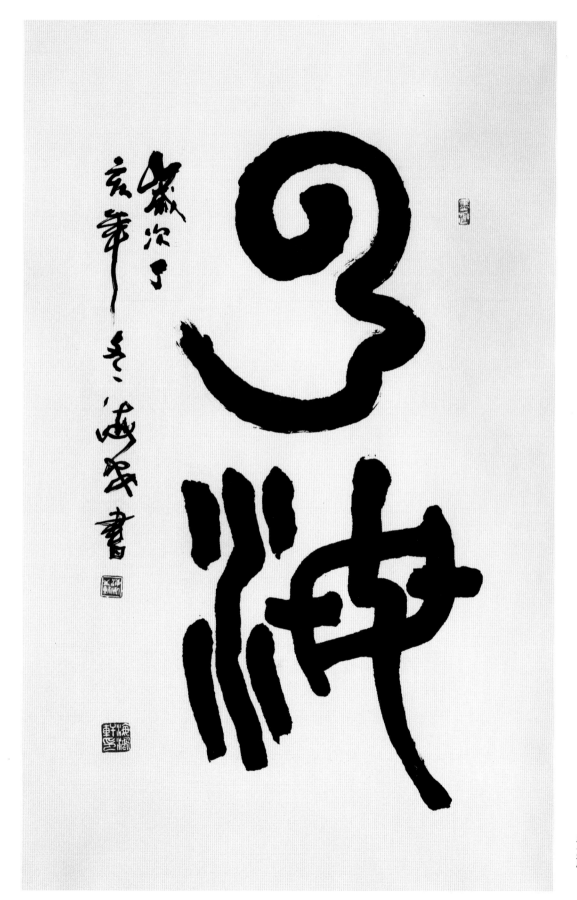

云海

癡兒了却公家事快閣東西倚晚晴
落木千山天遠大澄江一道月分明
朱弦已為佳人絕青眼聊因美酒橫
萬里歸船弄長笛此心吾與白鷗盟

黄庭堅早登快閣這一首舊有臨泰和縣和縣時魯當以事加寬后常不登快閣去游玩這首詩就是在那裏寫的它的特點是用字對比于平靜青真實的感情和鮮明的蘇之術形象簡單幾筆就句畫出一幅高藏情和鮮明的蘇之術形象簡單幾筆就句畫出一幅高爽的寫的是他很成功的作品歲次丁亥年初夏書於大京圖书園北書道美海頁

黄庭堅《登快閣》詩

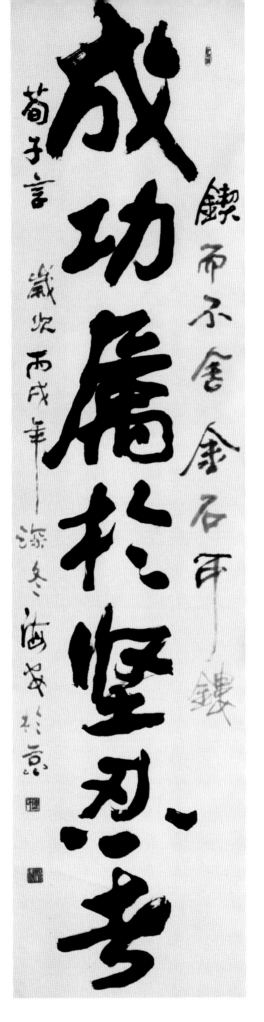

成功属于坚忍者

我報路長嗟
日暮學詩謾
有驚人句九
萬里風鵬正
舉風休住蓬
舟吹取三山去
漁家傲李清照詞
辛亥年海戈書

天接云涛连晓雾，星河欲转千帆舞。仿佛梦魂归帝所。闻天语，殷勤问我归何处。

李清照《渔家傲》

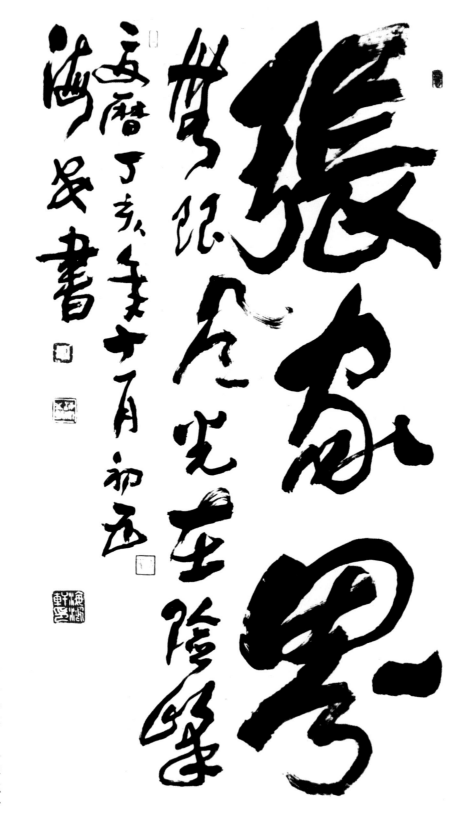

张家界（收入张家界碑林）

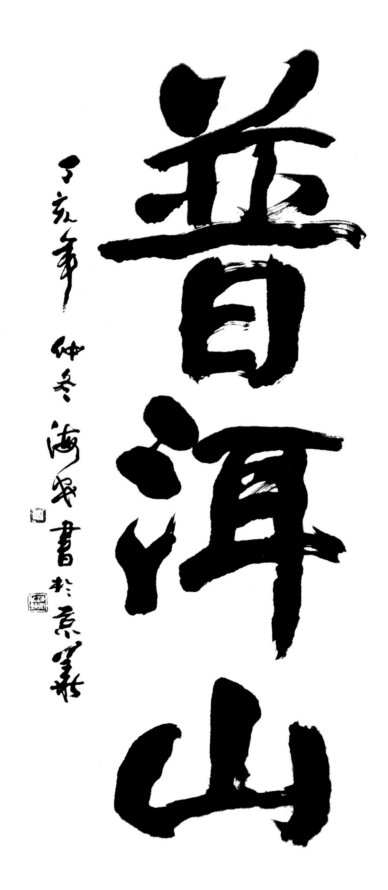

普洱山（宁洱市政府收藏）

49

的鹿况读书做诗，四十岁才到当时的京城长安去访他是王维的诗友，长校写五言诗，描写山水风景的作品，他也写农村的风景，也写他朋友的情谊，一盘过很有名……谈：农家生活，对着这样热情的言人一片好风景就无怪他约好再来了

了亥年 海安书

孟浩然《过故人庄》

50

故人具鸡黍，邀我至田家。绿树村边合，青山郭外斜。开轩面场圃，把酒话桑麻。待到重阳日，还来就菊花。

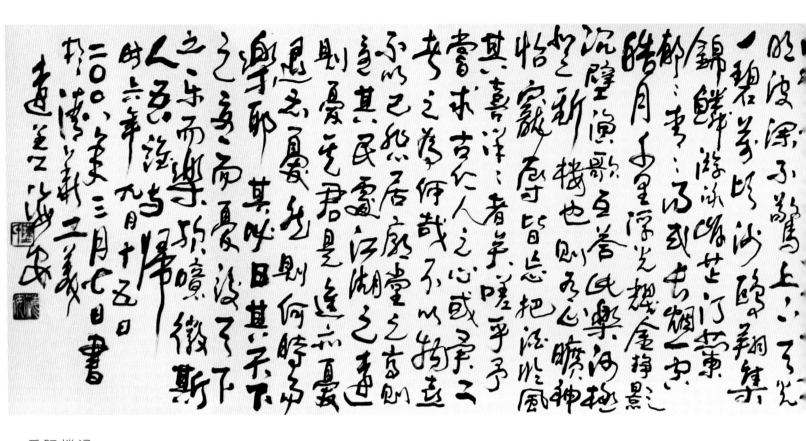

岳阳楼记

岳陽樓記

慶曆四年春，滕子京謫守巴陵郡。越明年，政通人和，百廢具興，乃重修岳陽樓，增其舊制，刻唐賢今人詩賦於其上，屬予作文以記之。

予觀夫巴陵勝狀，在洞庭一湖。銜遠山，吞長江，浩浩湯湯，橫無際涯；朝暉夕陰，氣象萬千，此則岳陽樓之大觀也，前人之述備矣。然則北通巫峽，南極瀟湘，遷客騷人，多會於此，覽物之情，得無異乎？

若夫霪雨霏霏，連月不開，陰風怒號，濁浪排空；日星隱曜，山岳潛形；商旅不行，檣傾楫摧；薄暮冥冥，虎嘯猿啼。登斯樓也，則有去國懷鄉，憂讒畏譏

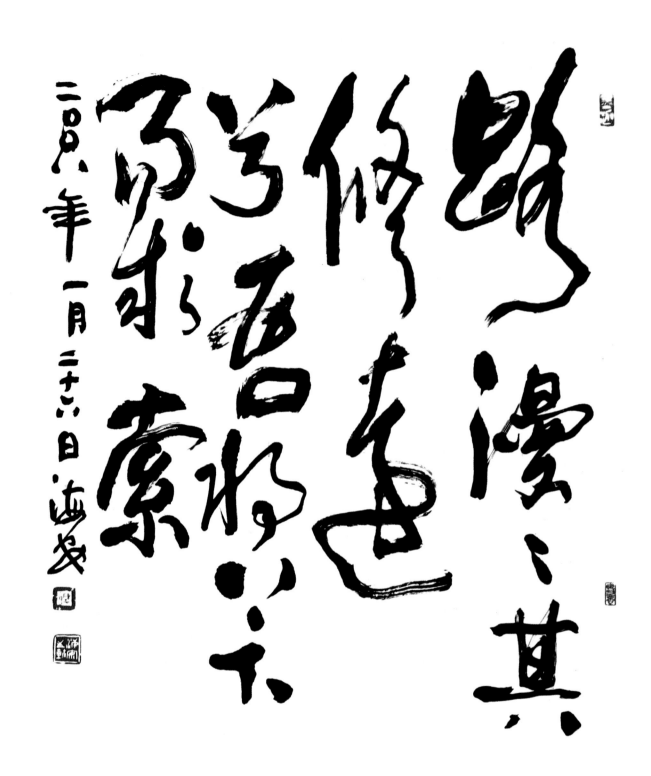

路漫漫其修远兮　吾将上下而求索

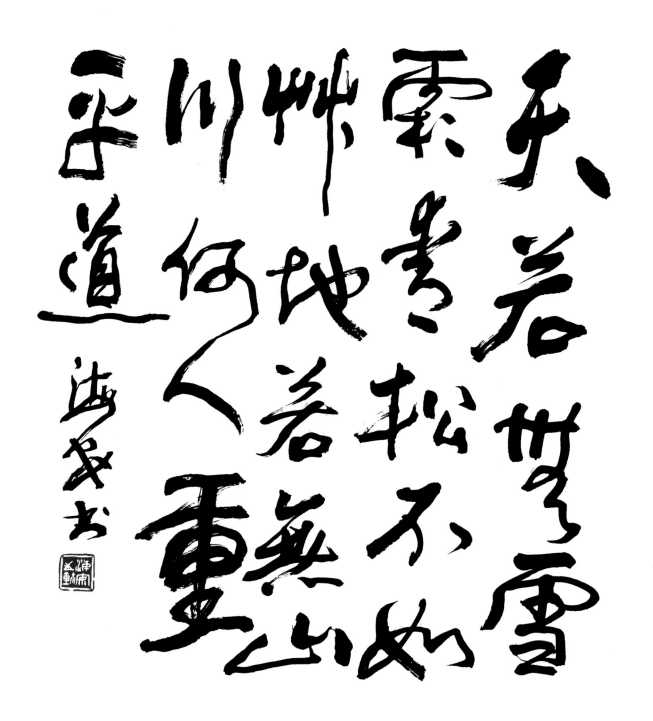

天若无雪霜　青松不如草　地若无山川　何人重平道

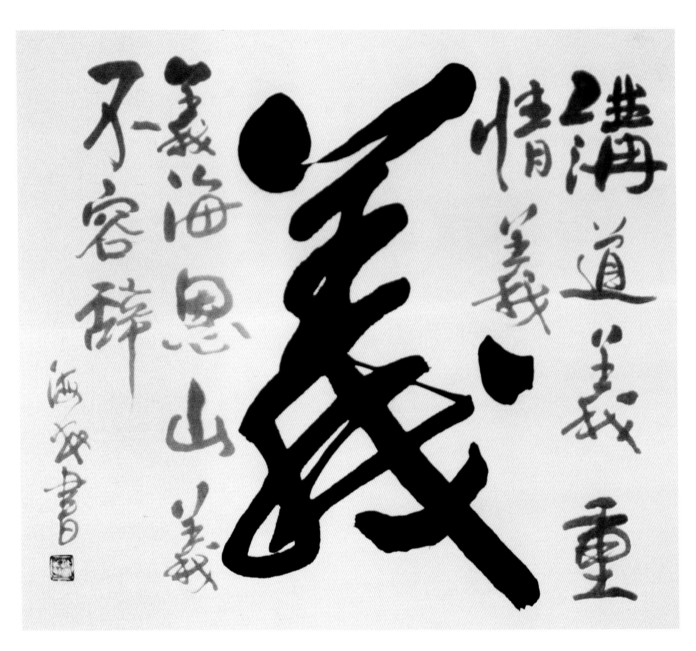

講道義重情義

不容辭

張海恩山義義

海海容辭

海安書

义

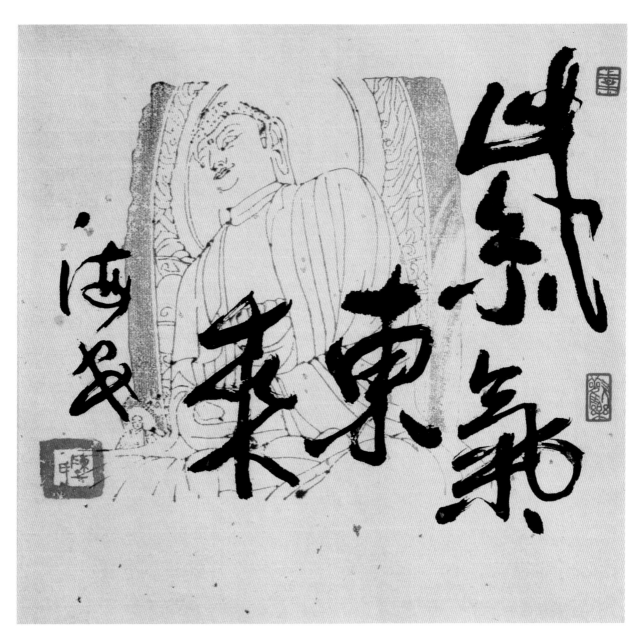

紫气东来

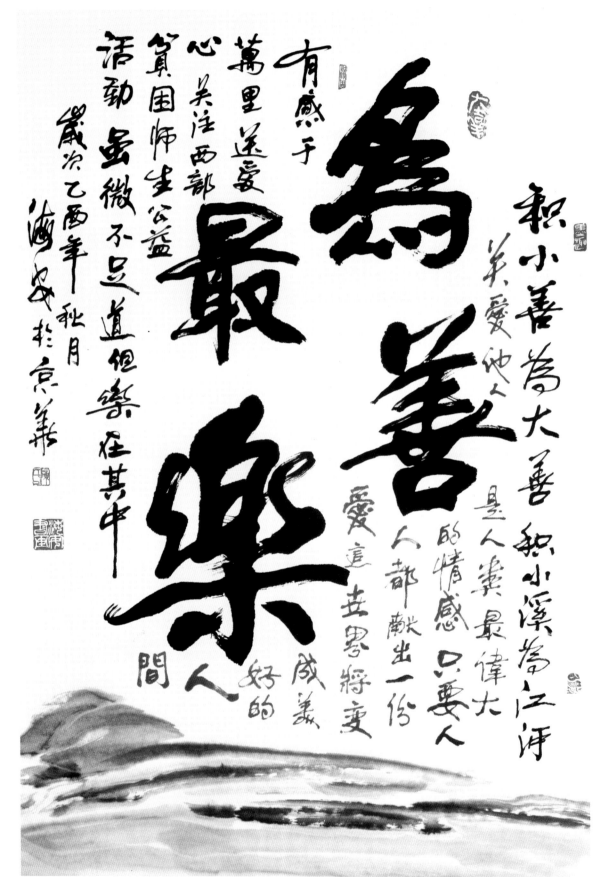

為善最樂人間

有感于

積小善為大善　積小溪為江河

萬里送愛心

關注西部　愛他人
是人類最偉大的情感只要人人都獻出一份愛這世界將變成美好的人間

算圈師生公益活動

雖微不足道但樂在其中

歲次乙酉年秋月

海安於京華

为善最乐

58

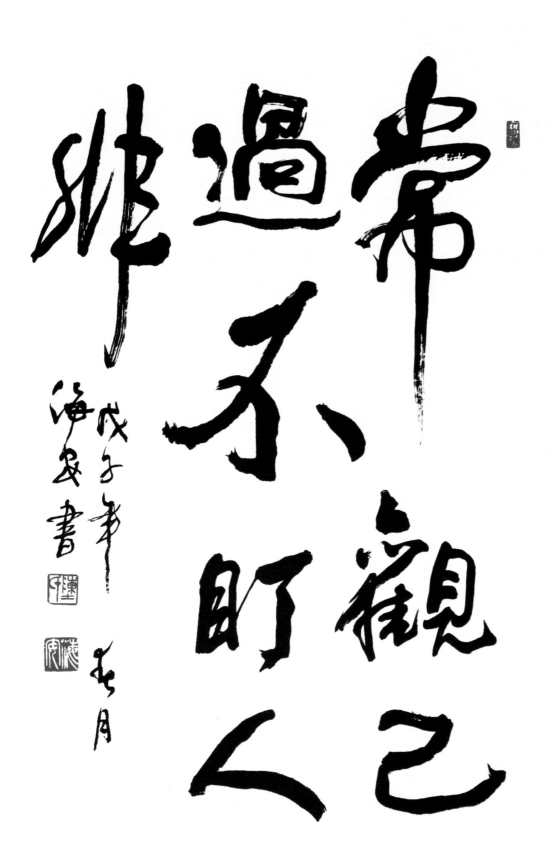

常观己过

不盯人非

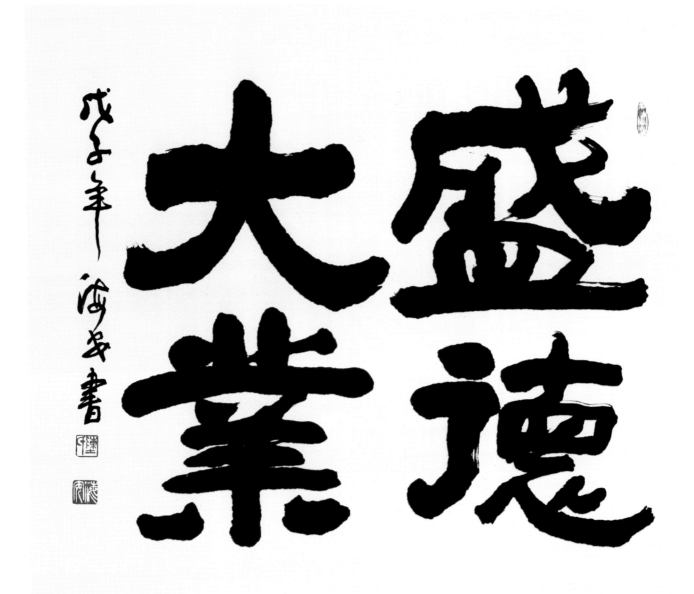

盛德大业

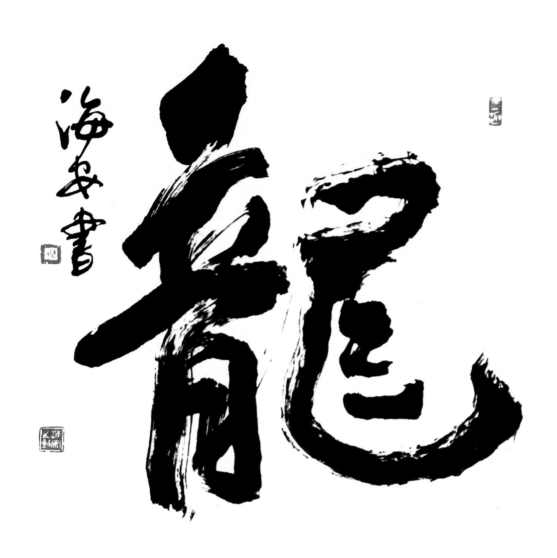

海安书

龙

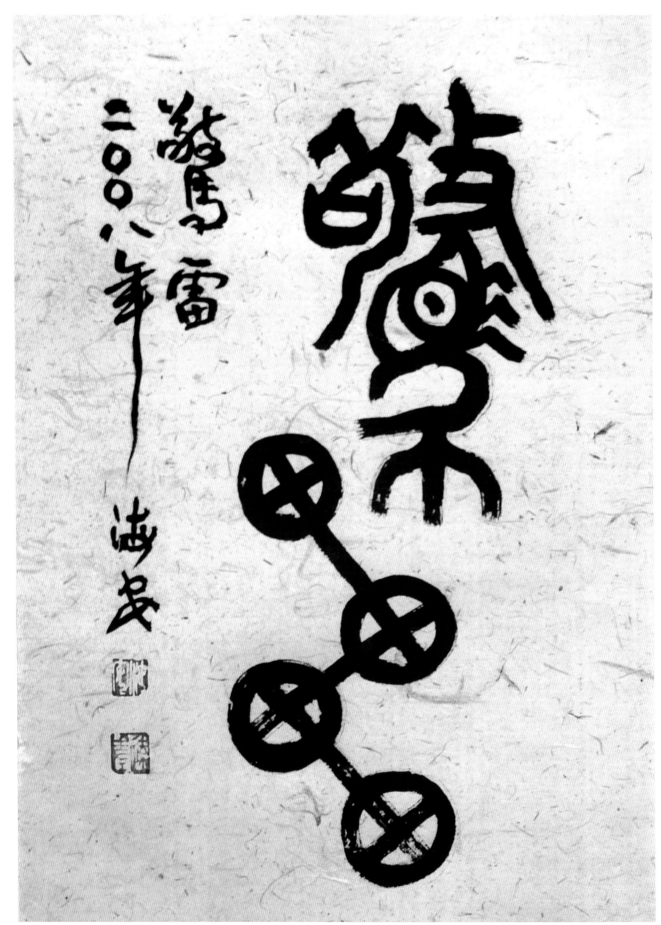

惊雷

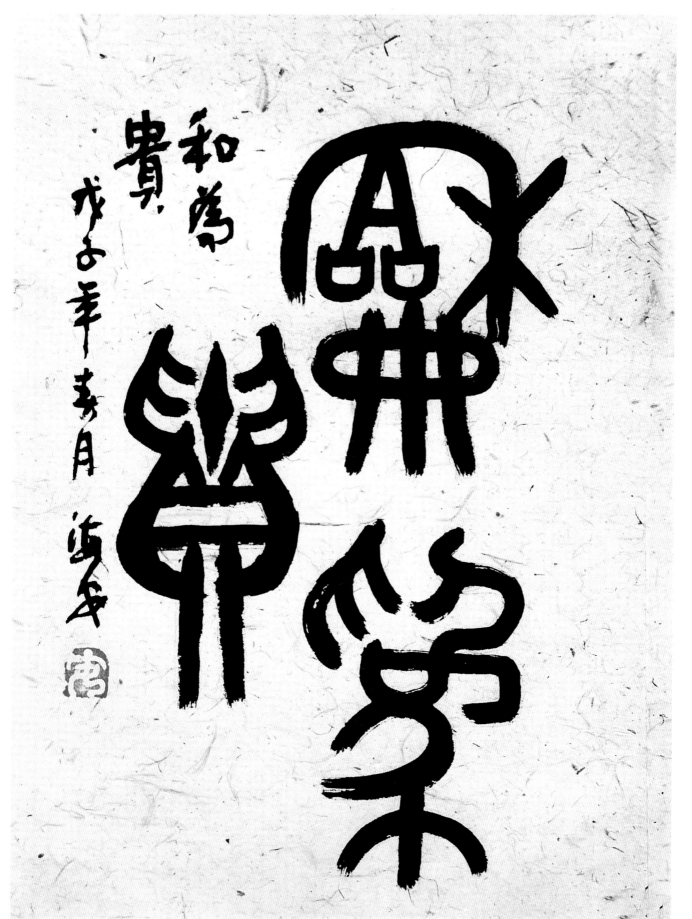

和為貴
戊子辛秦月 海亭

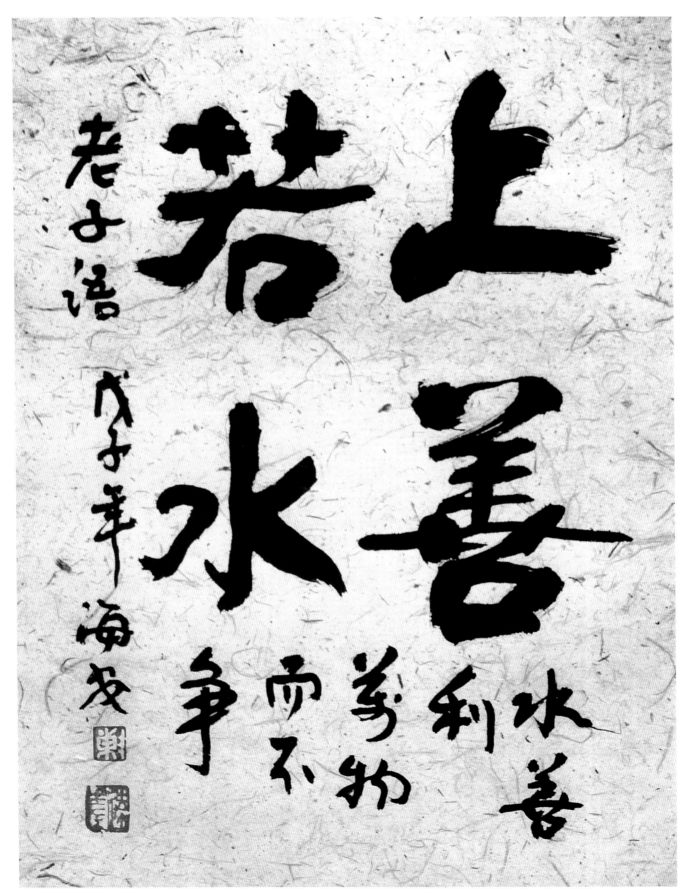

上善
若
水

老子語

戊子年
海戈

水善利萬物而不爭

上善若水

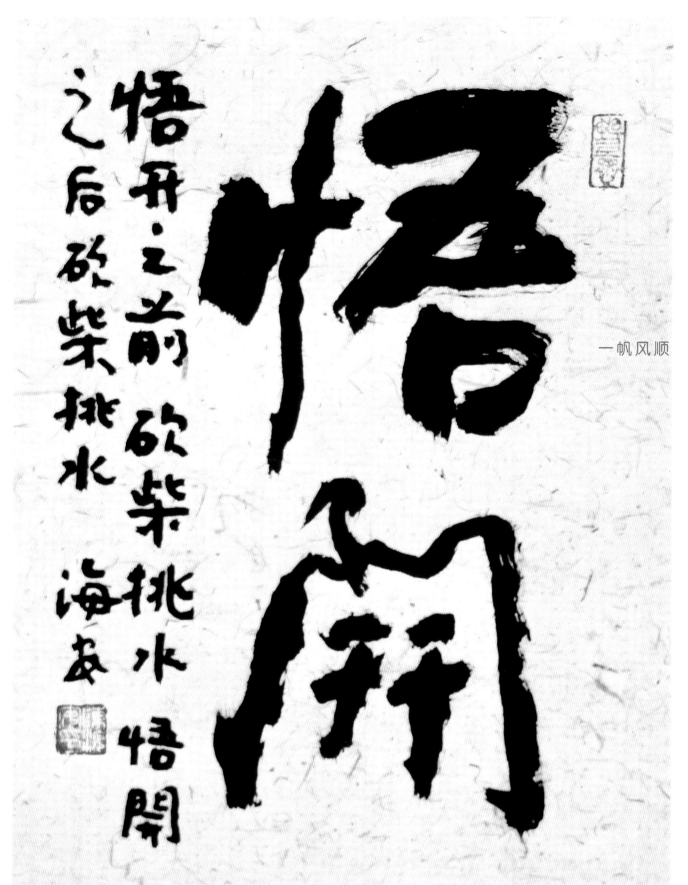

悟开·之前 砍柴挑水
之后 砍柴挑水 悟閑
海灵

一帆风顺

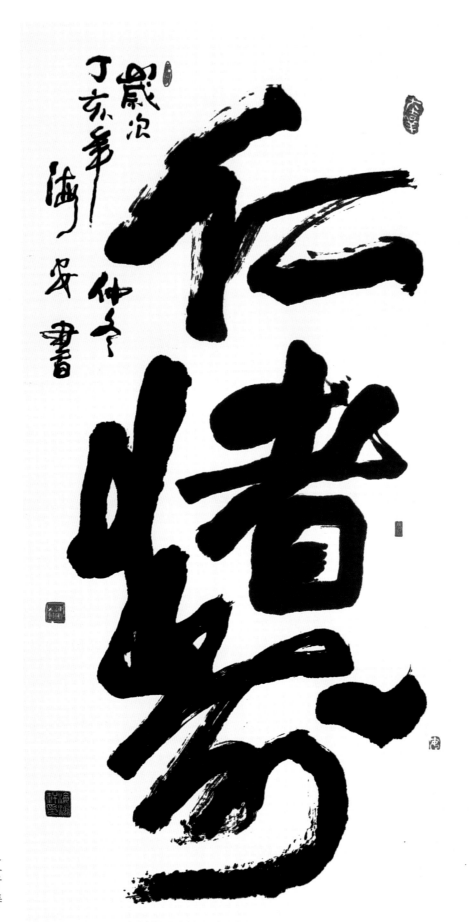

仁者寿

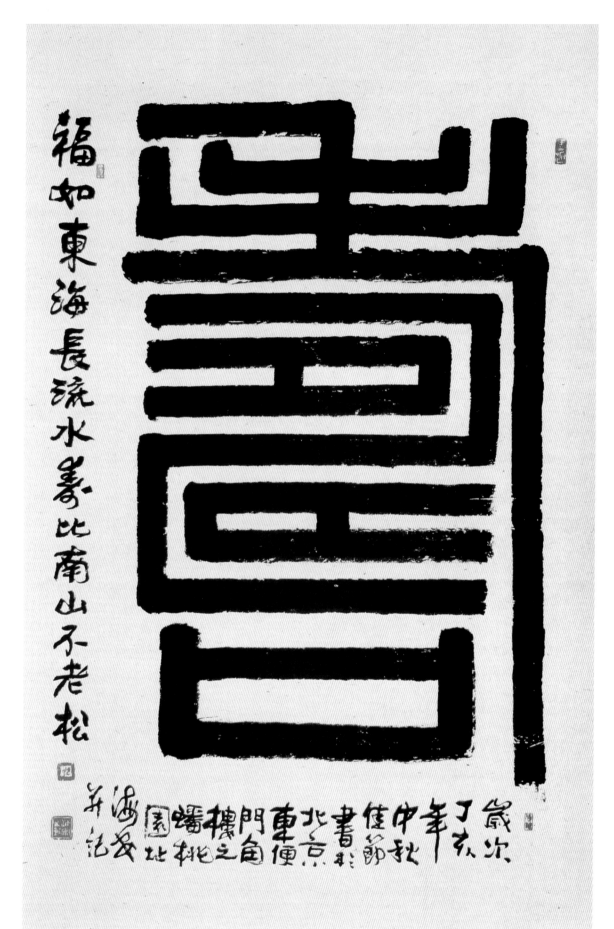

福如東海長流水壽比南山不老松

歲次丁亥中秋佳節書於北京東便門樓之繙北園海岱并記

寿

繪畫篇

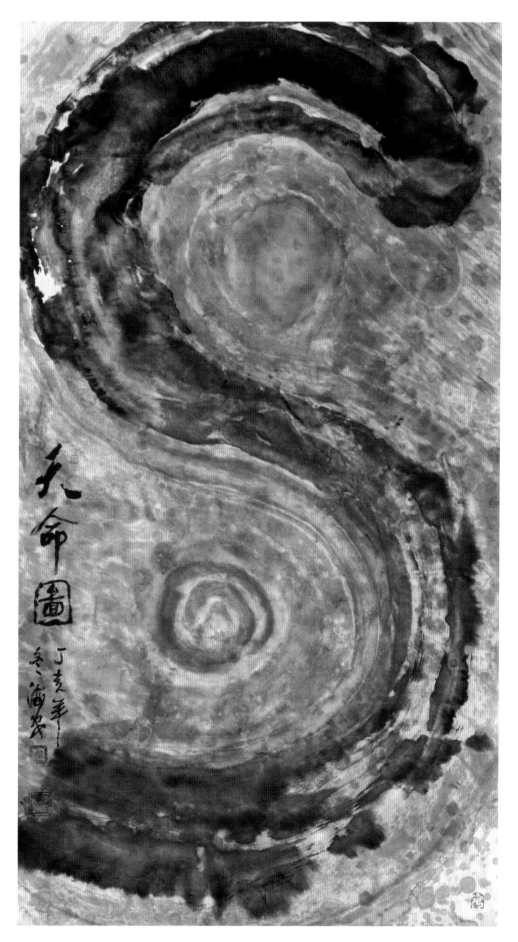

天命图

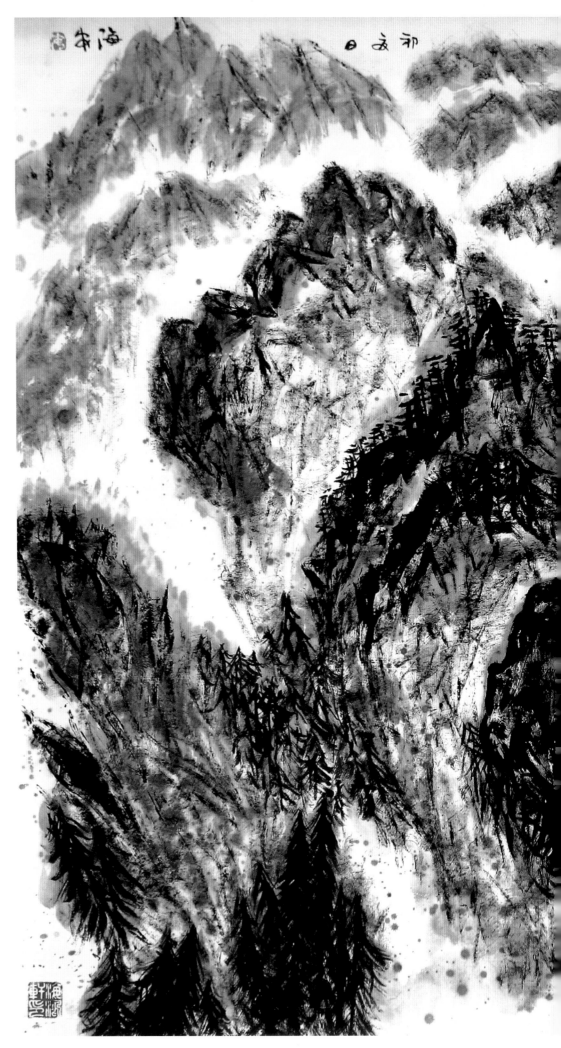

海天初夏日

一行白鷺上青天

70

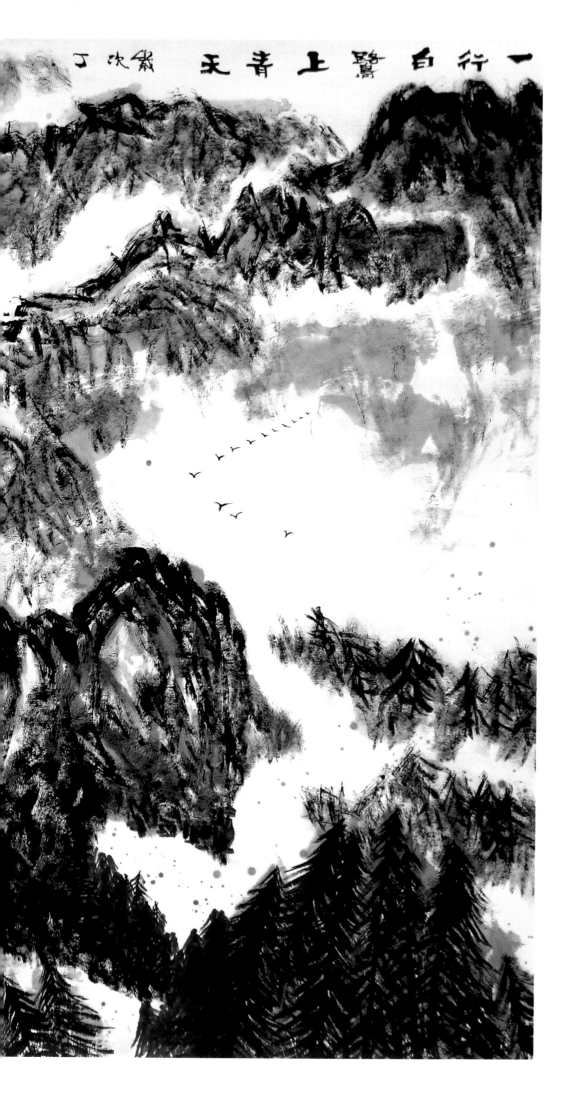

一行白鷺上青天 歲次丁

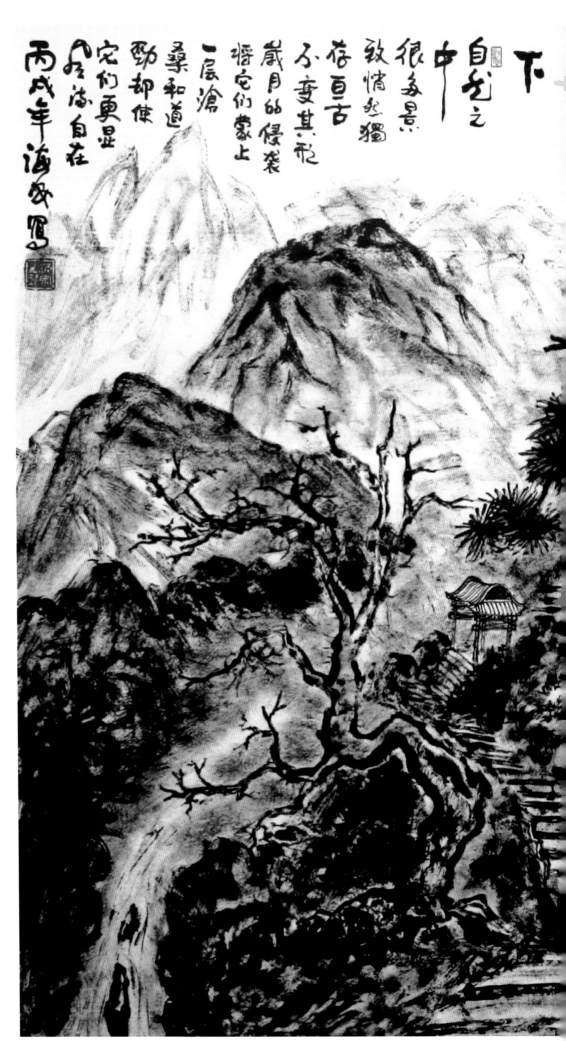

下自成之中，自光之中，很多景致情然独，存亘古不变其形，岁月的侵袭悟它们蒙上一层沧桑和道劲却使它们更显风韵海自在

丙戌年海安写

山水图（中国质量认证中心收藏）

焦墨山水图

千里之行始

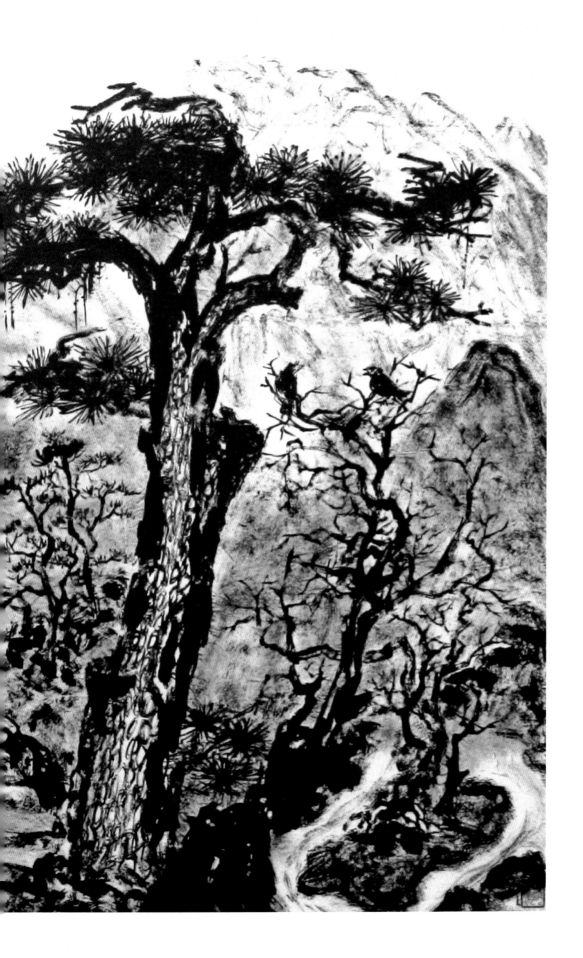

73

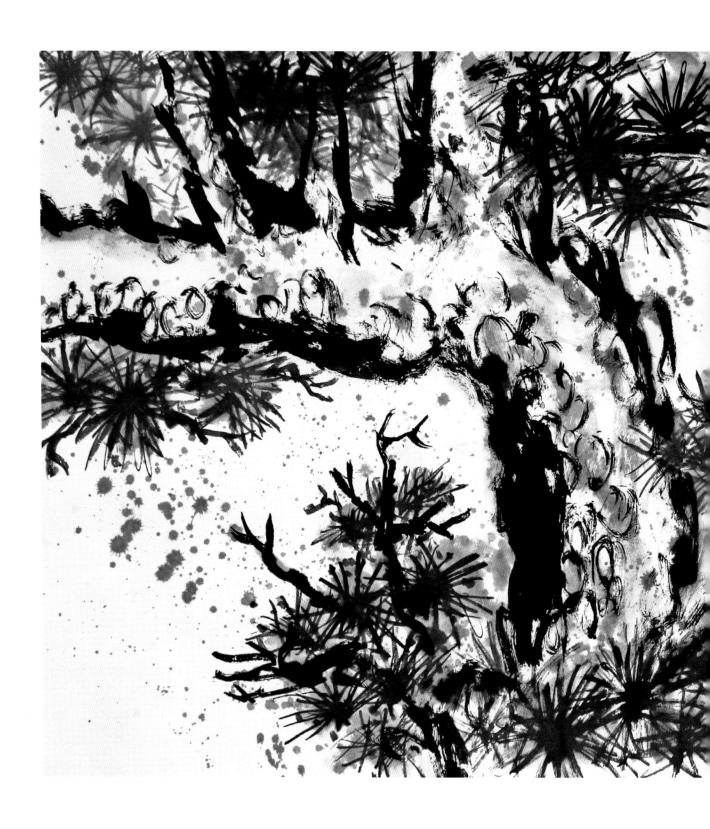

74

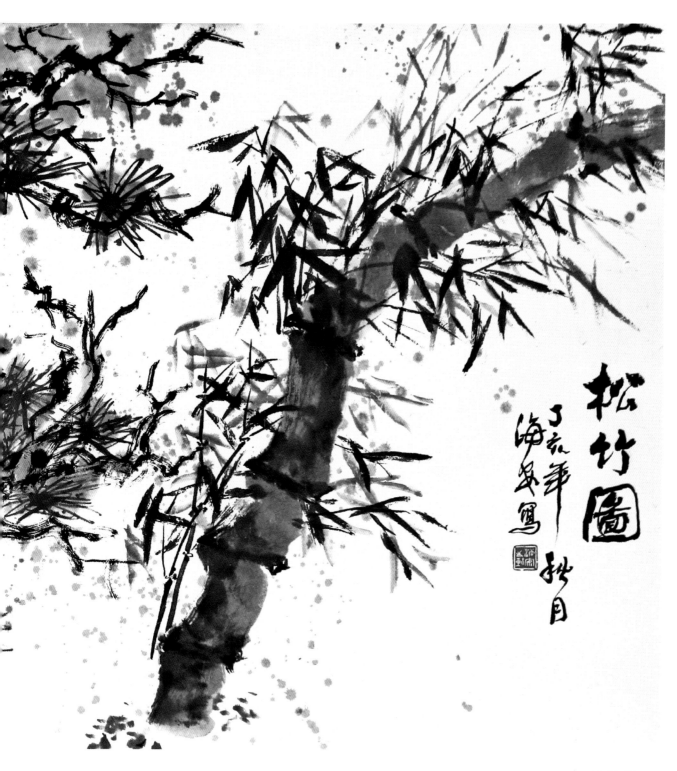

松竹图

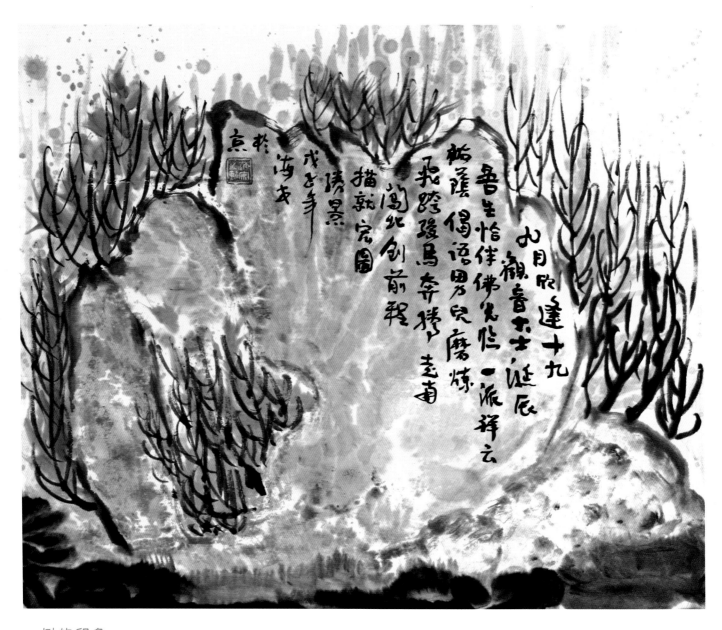

树的印象

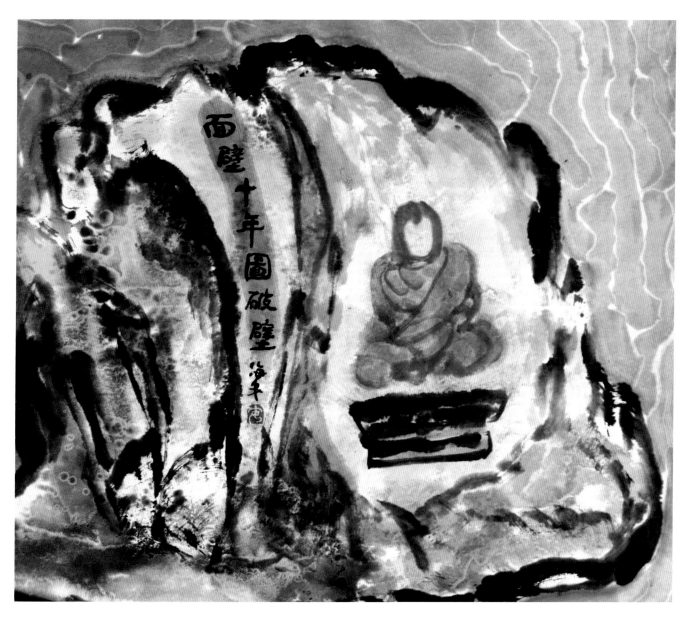

面壁十年图破壁

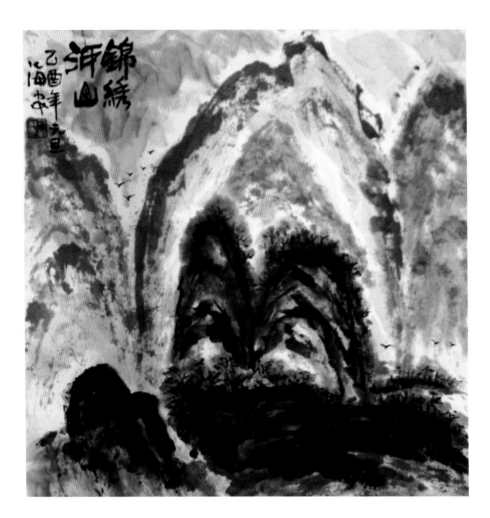

锦绣河山

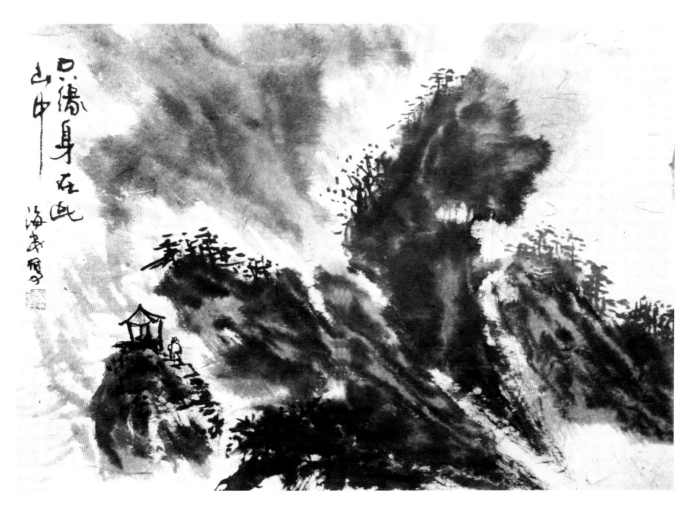

只缘身在此山中

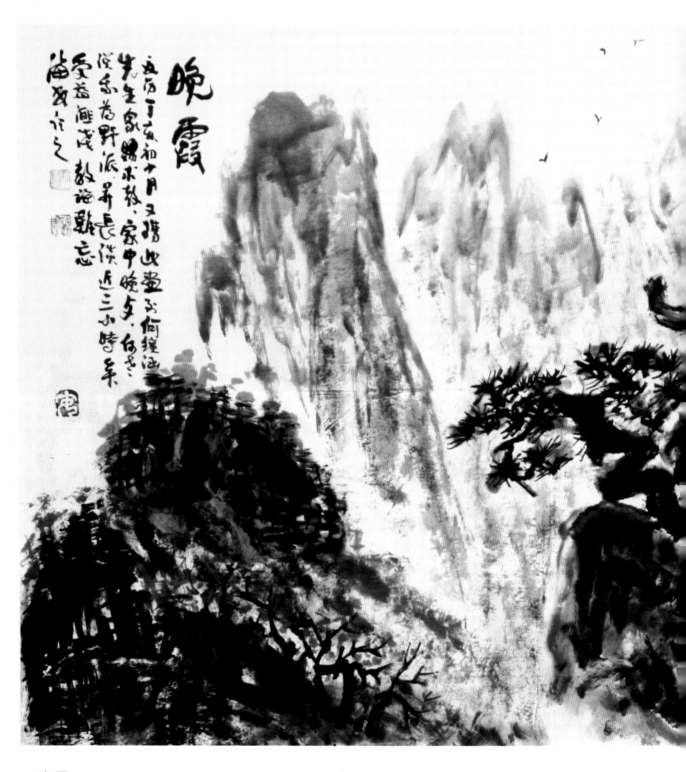

晚霞

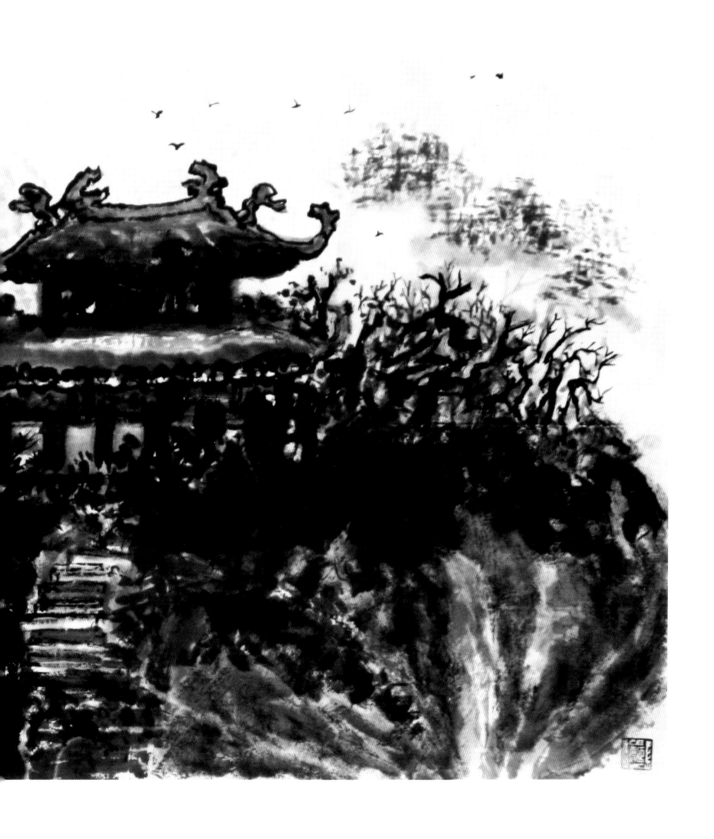

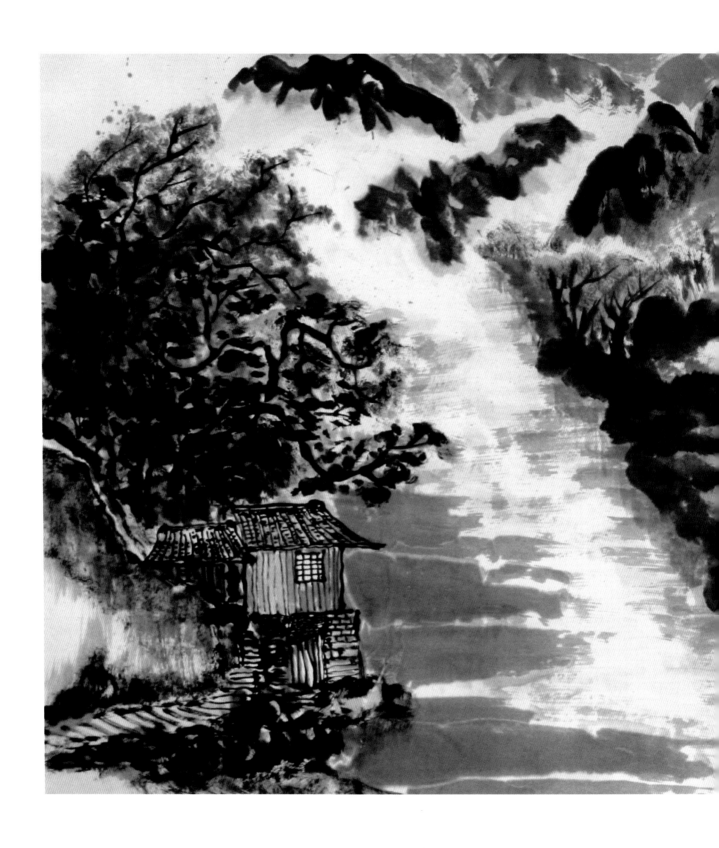

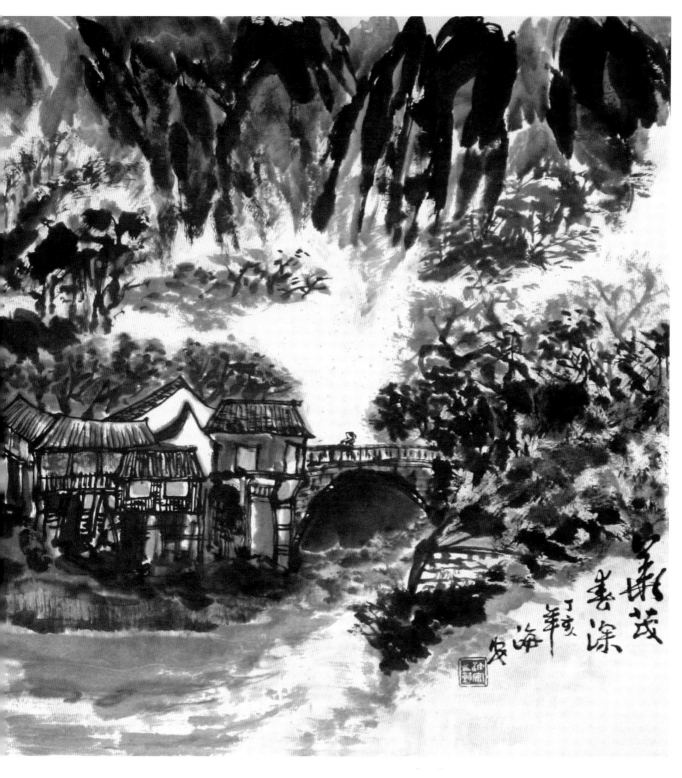

华茂春深

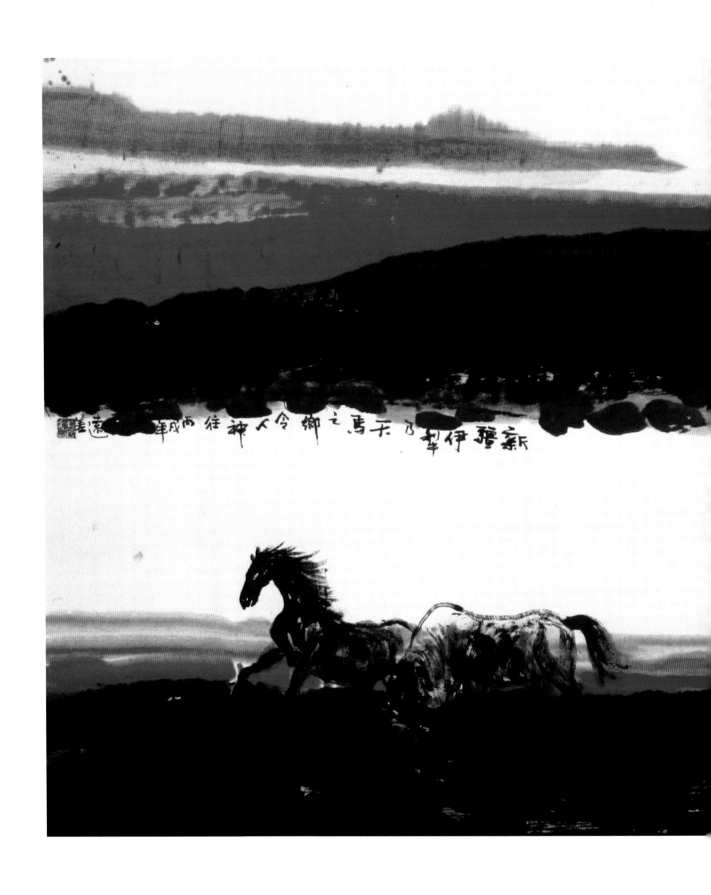

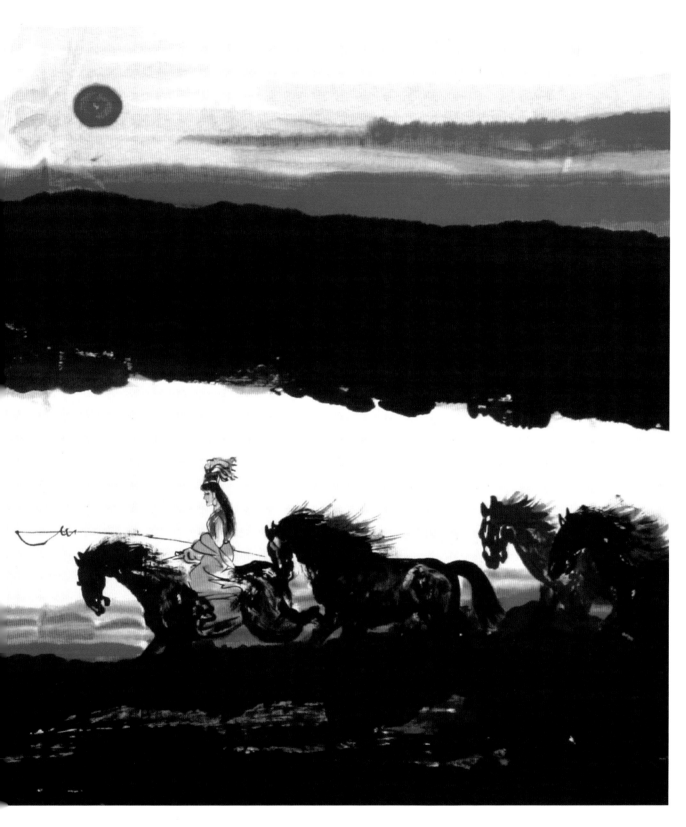

天马之乡（中国质量认证中心收藏）

春雨江南 丙戌年遠差寫意

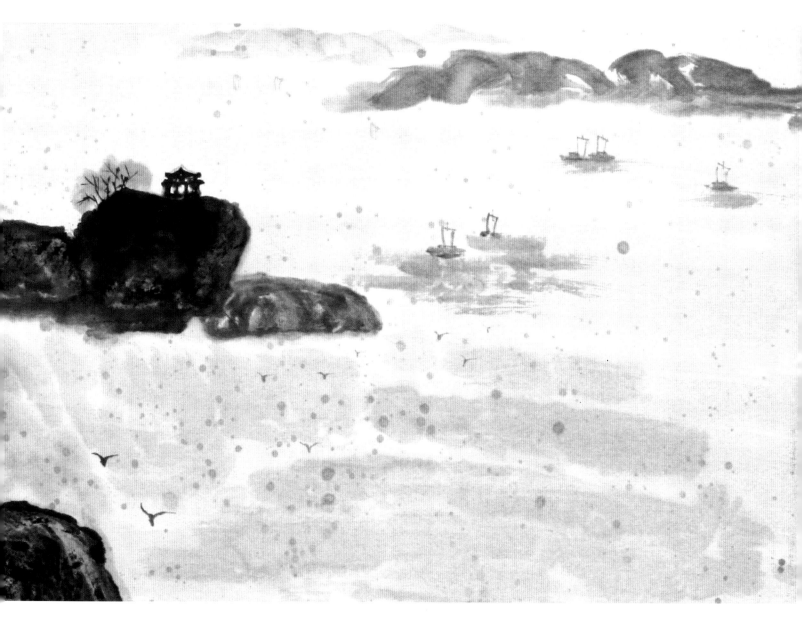

春雨江南（中国质量认证中心收藏）

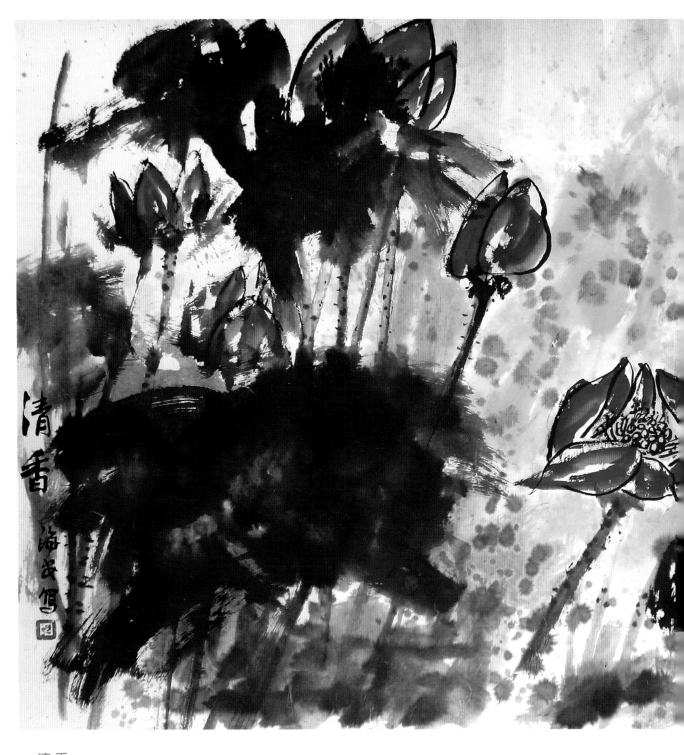

清香

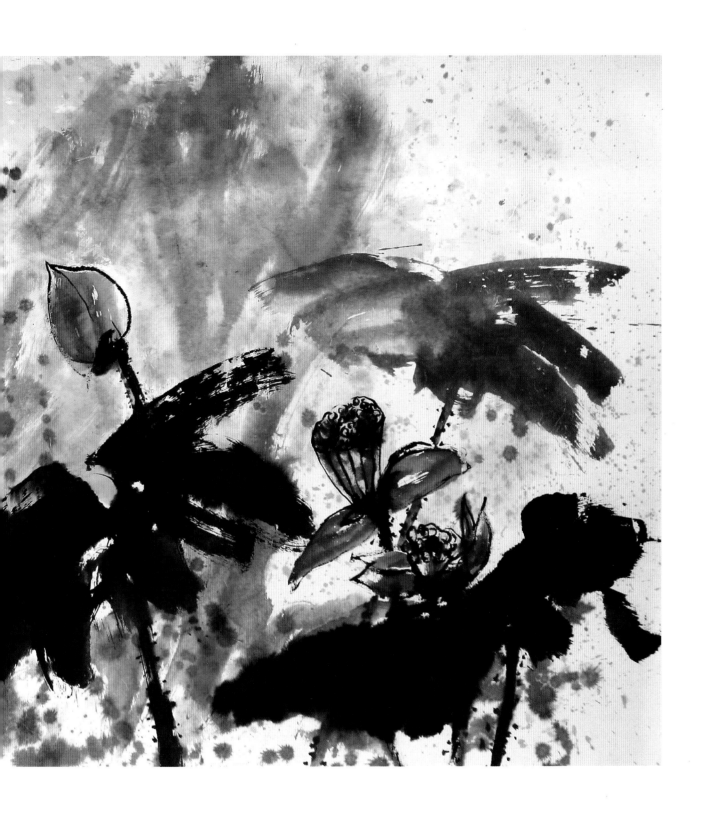

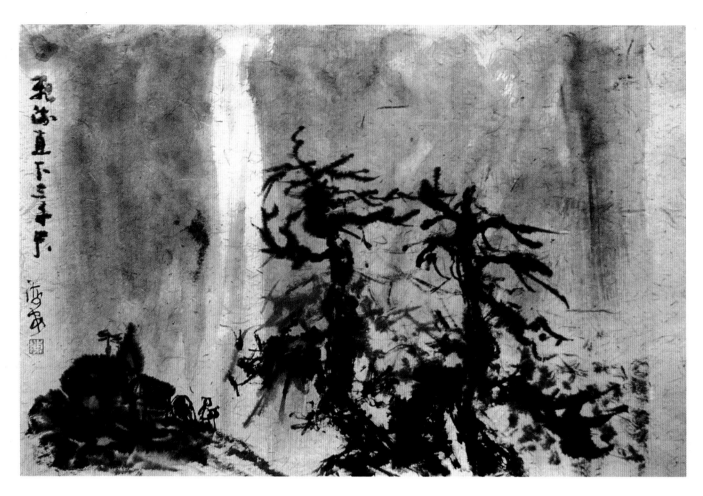

飞流直下三千尺

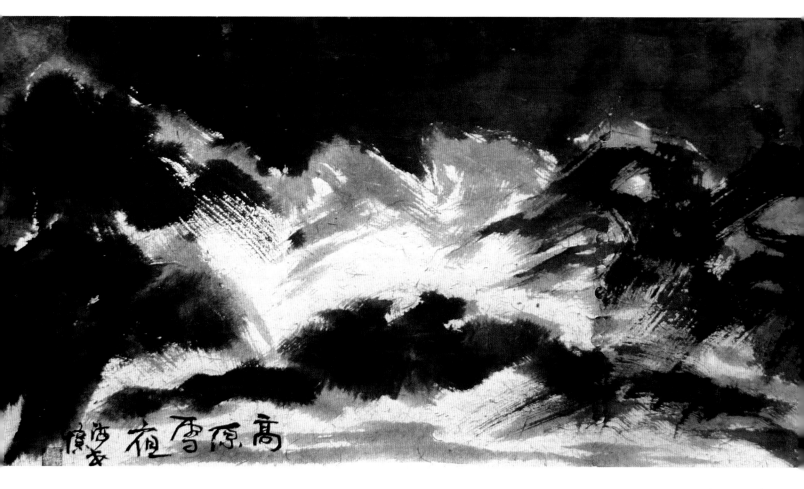

高原雪夜

91

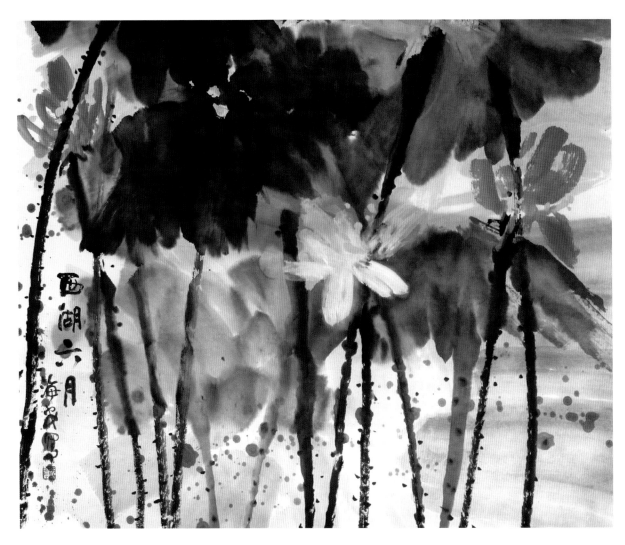

西湖六月

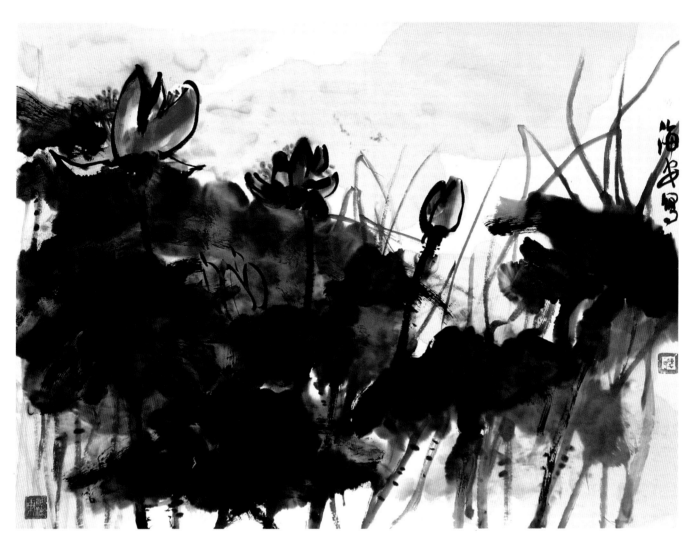

墨荷图

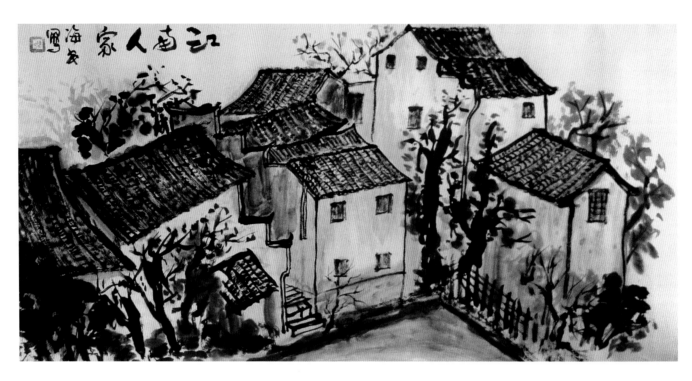

江南人家

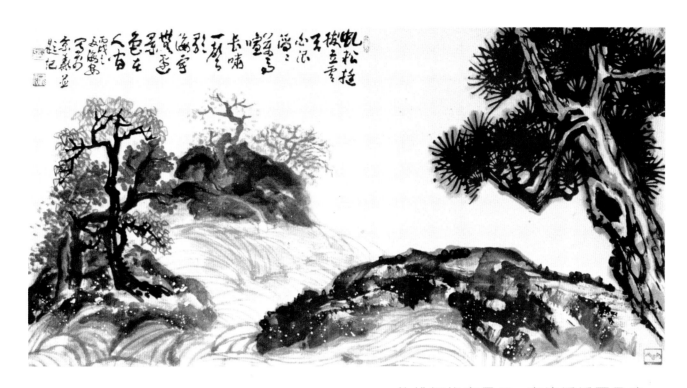

虬松挺拔立云天　白浪滔滔万马喧
长啸一声歌海宇　无边景色在人间
松涛　自作诗一首（CQC收藏）

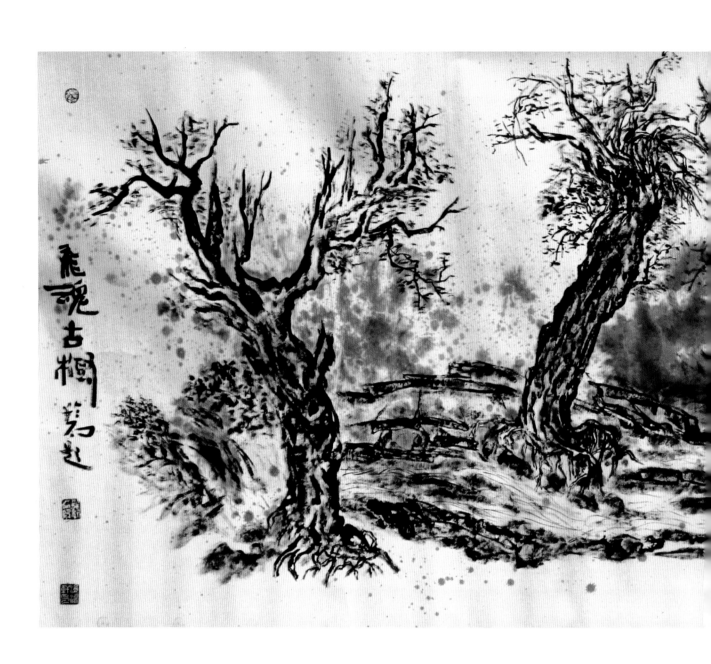

飞魂古槐荔为题

96

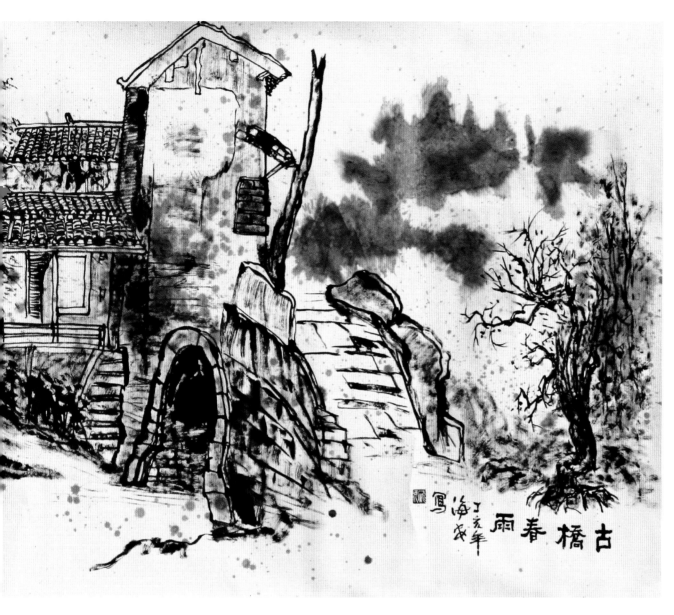

古桥春雨

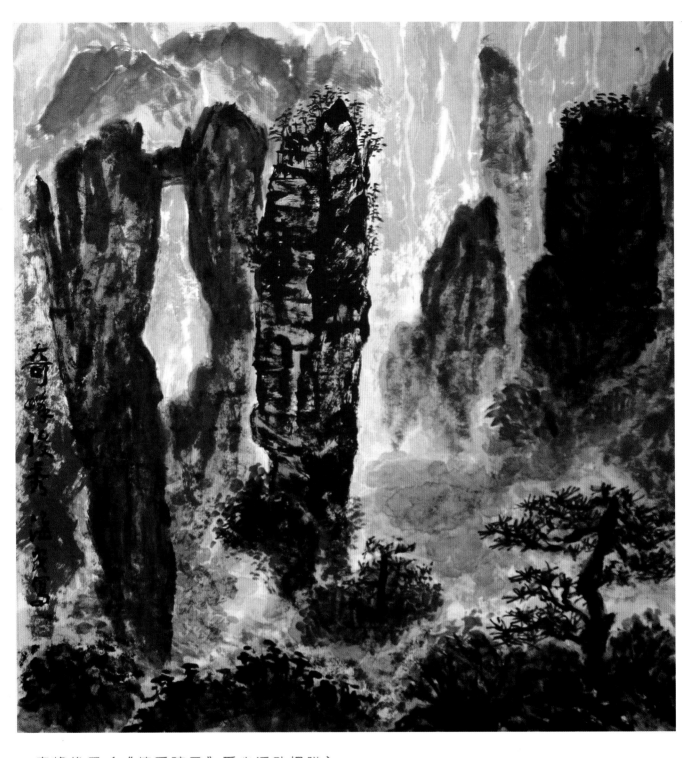

奇峰俊秀（《情系孩子》爱心活动捐赠）

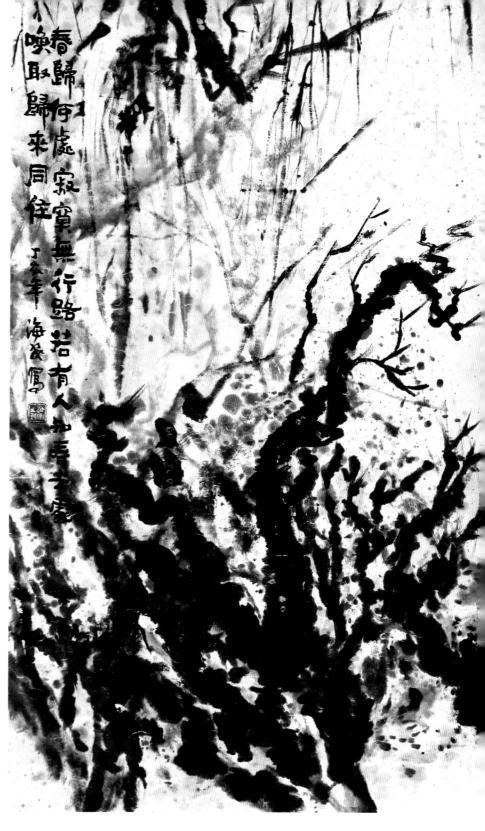

春歸何處寂寞無行路若有人知春去處喚取歸來同住 丁亥年 海戔寫

春归何处

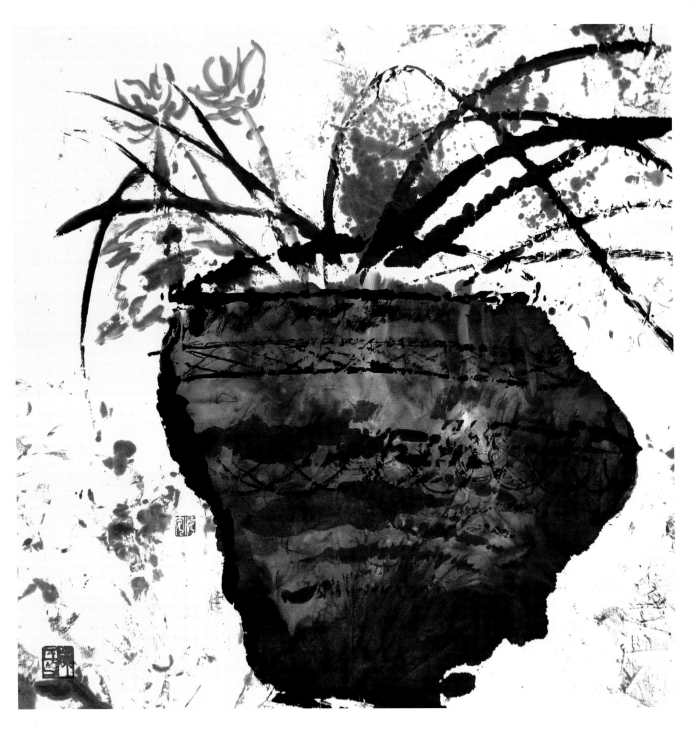

大器

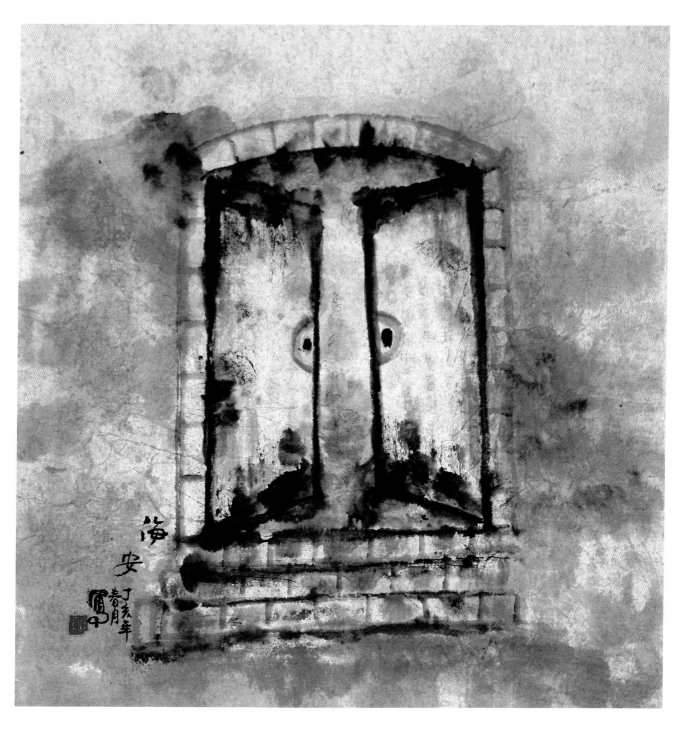

门

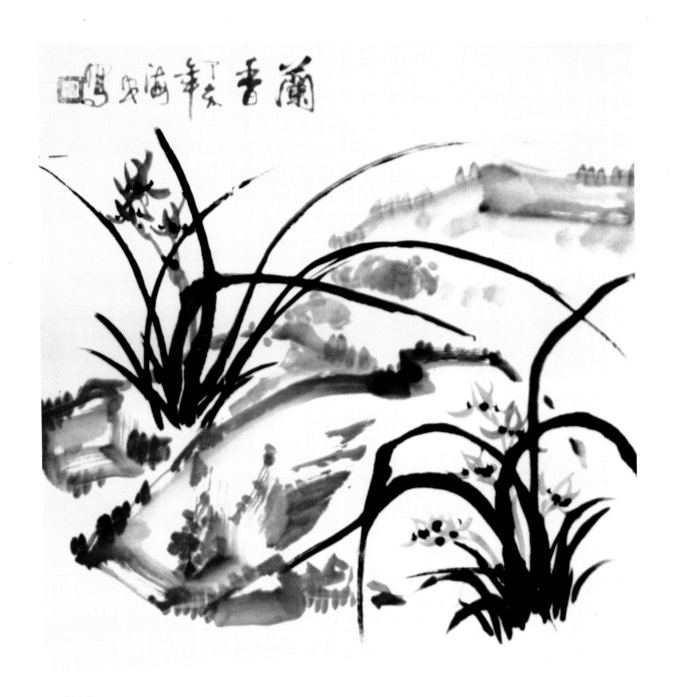

兰香

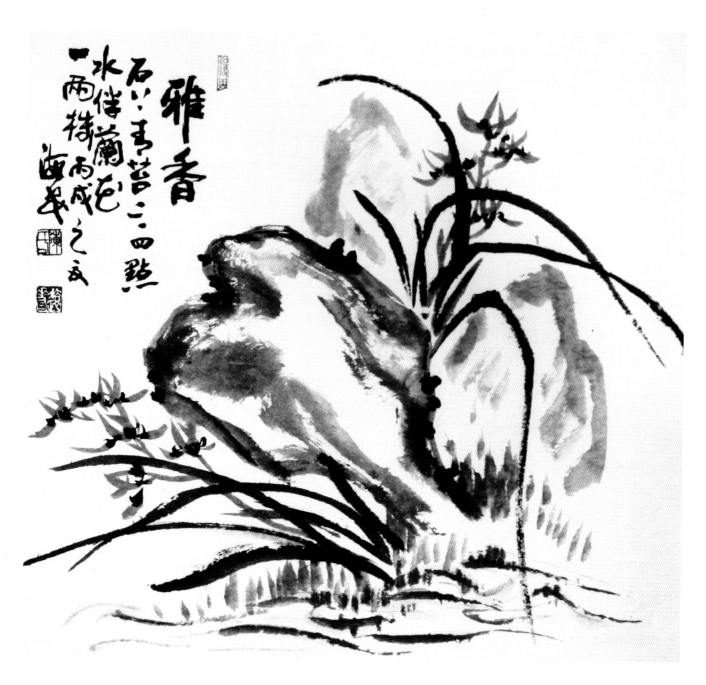

雅香

103

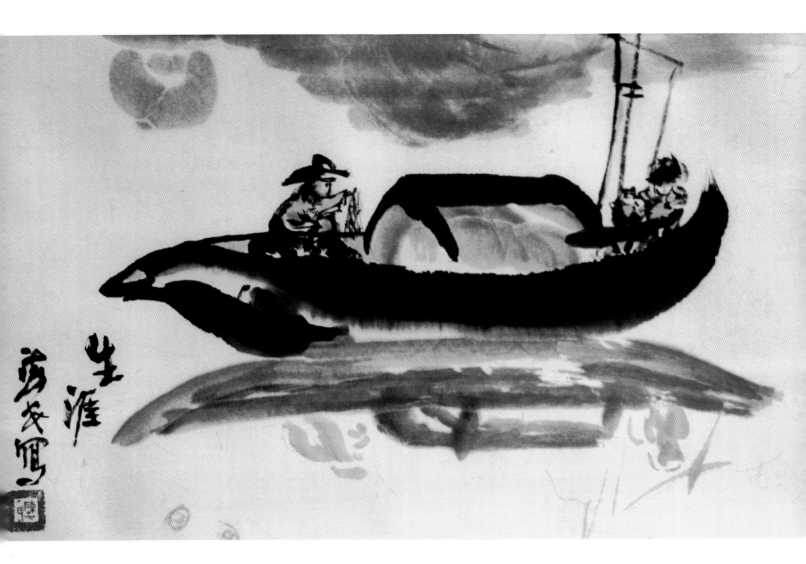

生涯

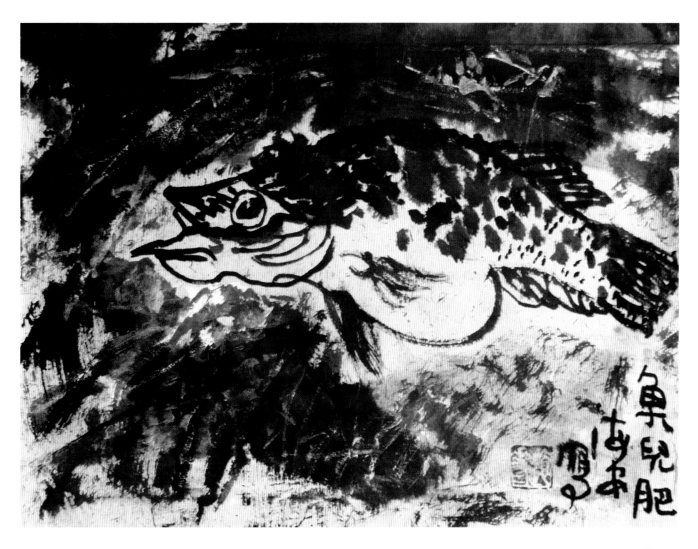

鱼儿肥

渔

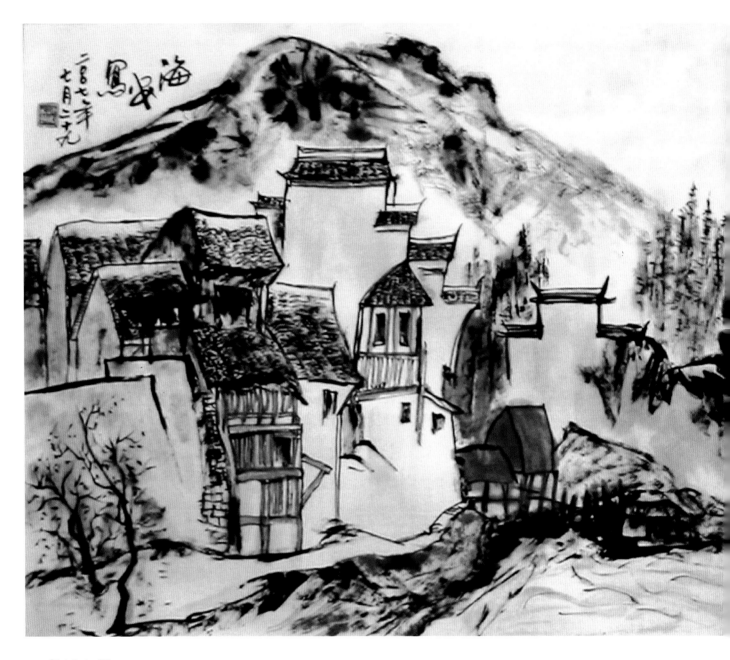

乡村小景

106

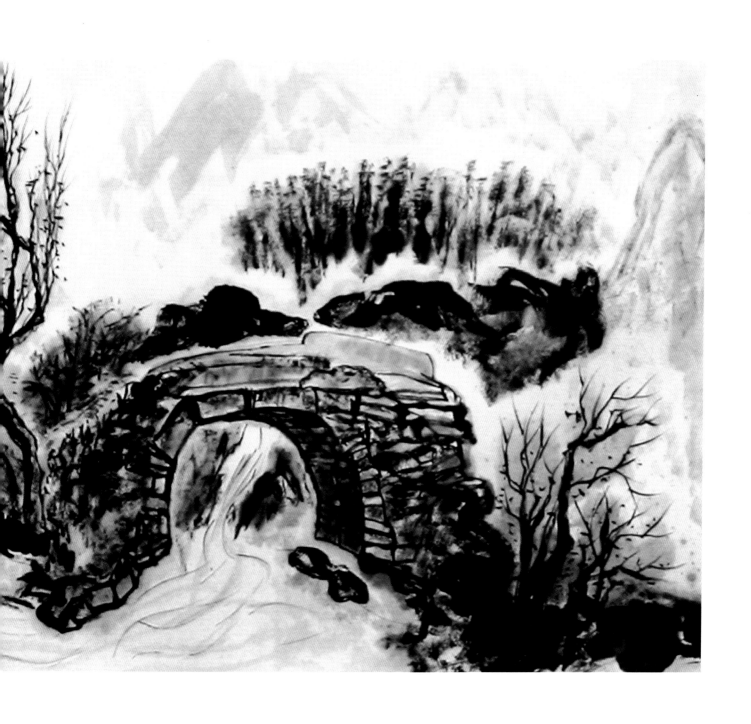

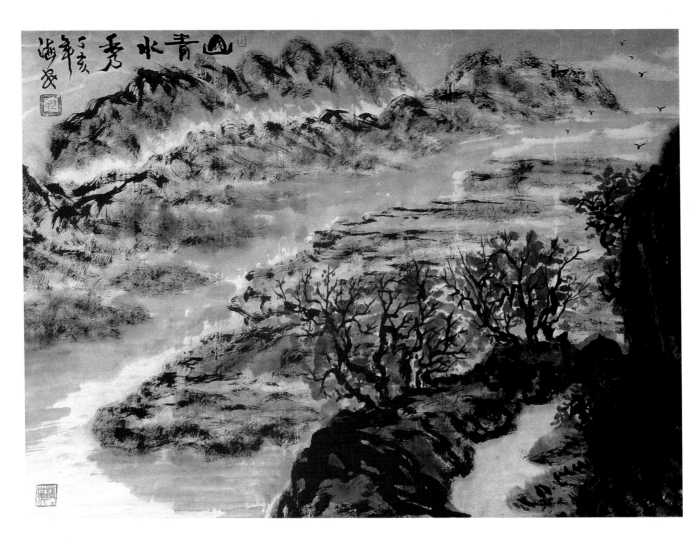

山青水秀

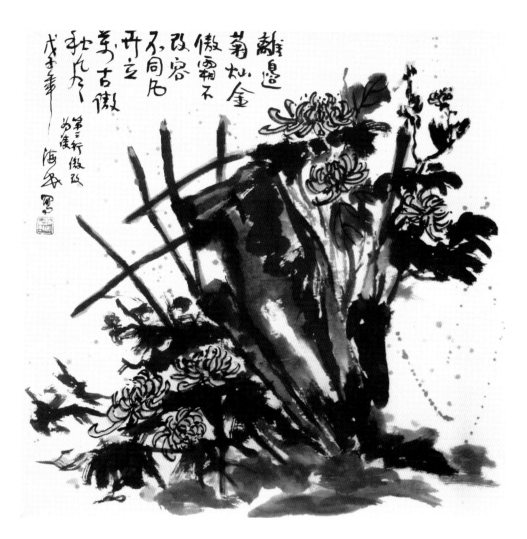

離邊
菊燦金
傲霜不
改容
不同凡
卉立
萬古傲
秋凡久
戊寅年 第三行傲改
为凌傲改
海岚 写

篱边菊灿金　凌霜不改容
不同凡卉立　万古傲秋风
自题诗《秋菊》

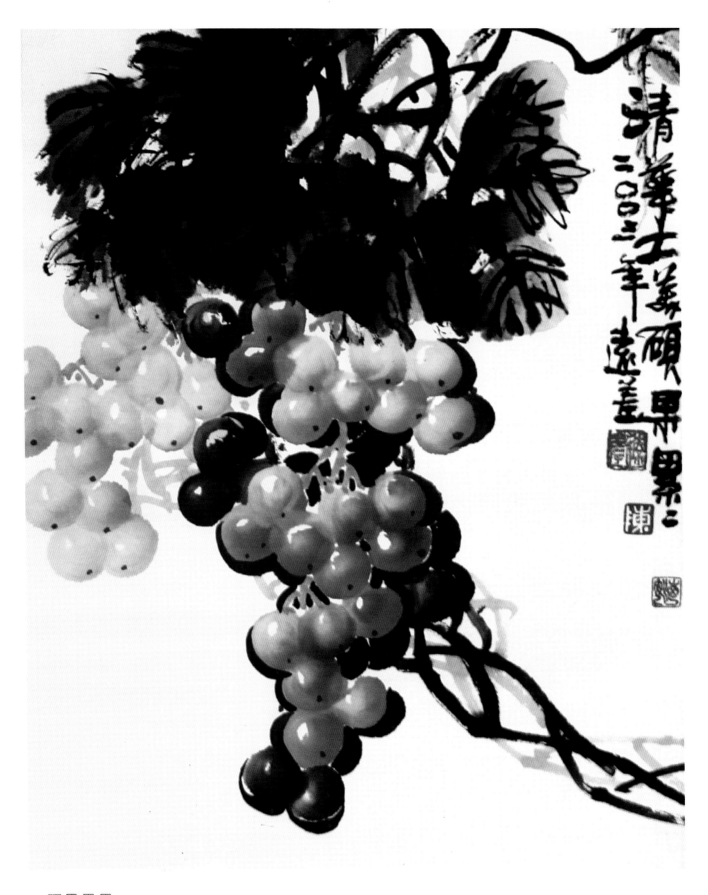

清华大学硕果累累
二〇〇三年夏 远差

硕果累累

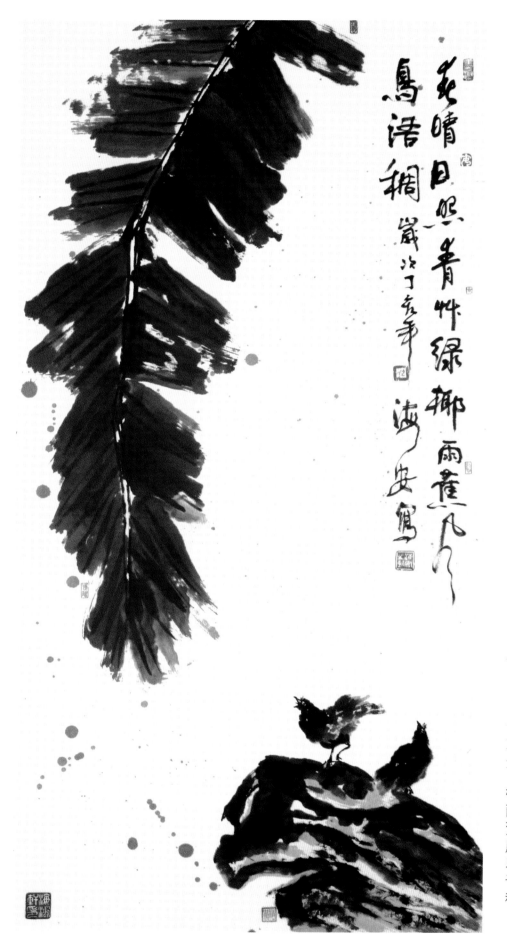

春晴日照青草绿　椰雨蕉风鸟语稠

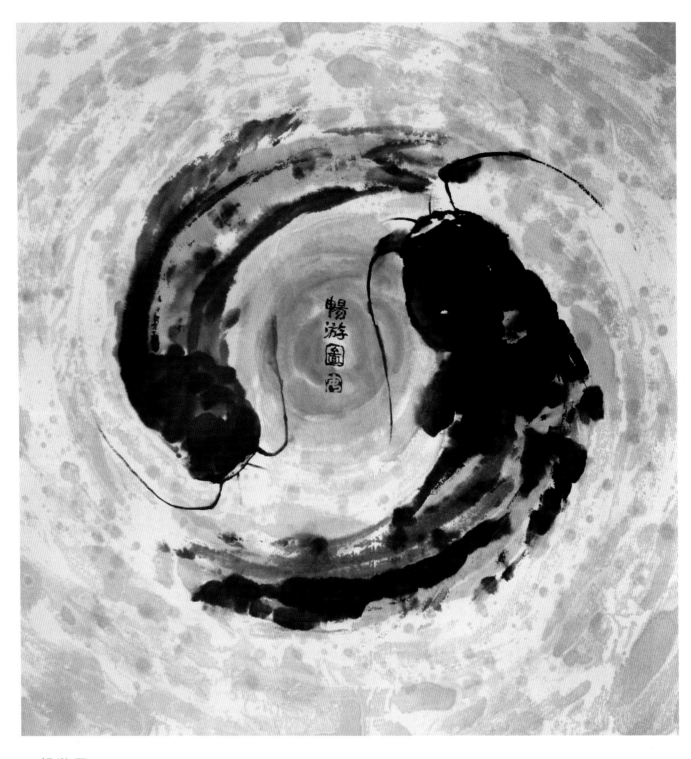

畅游图

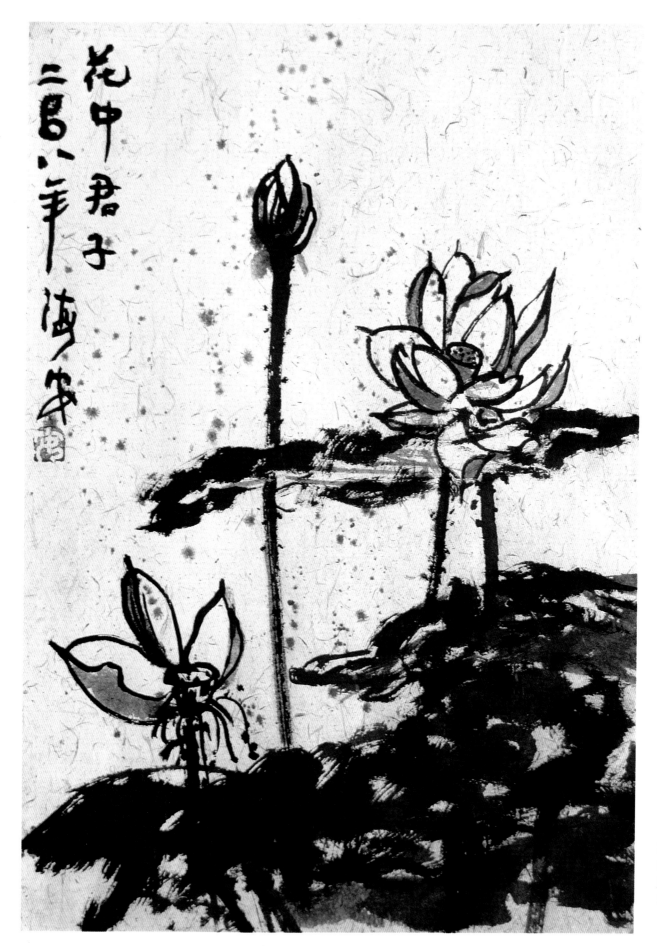

花中君子

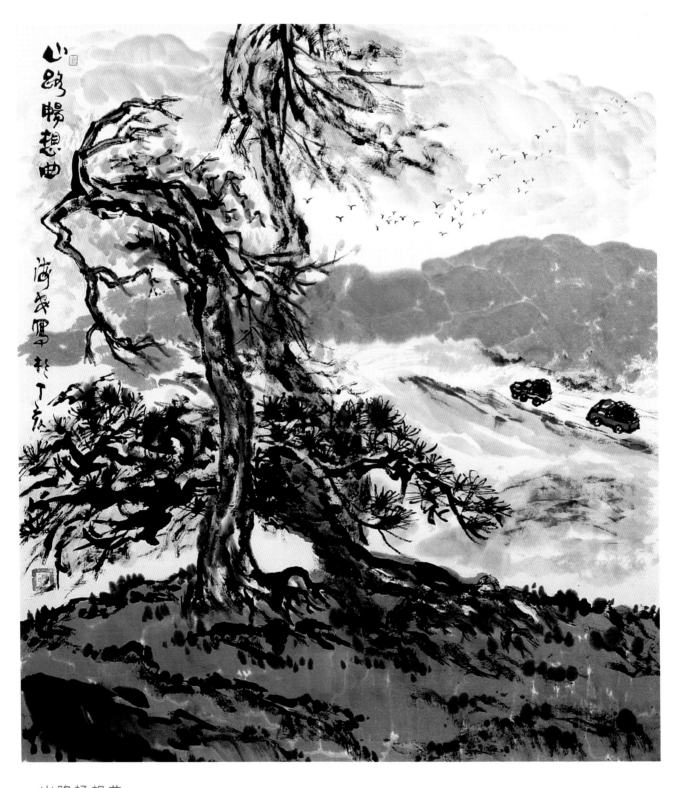

山 路 畅 想 曲

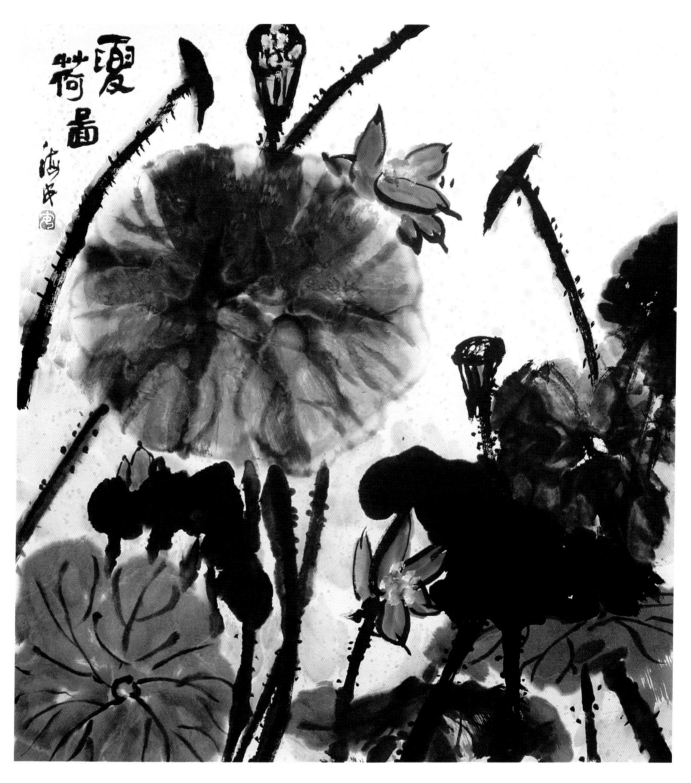

夏荷图

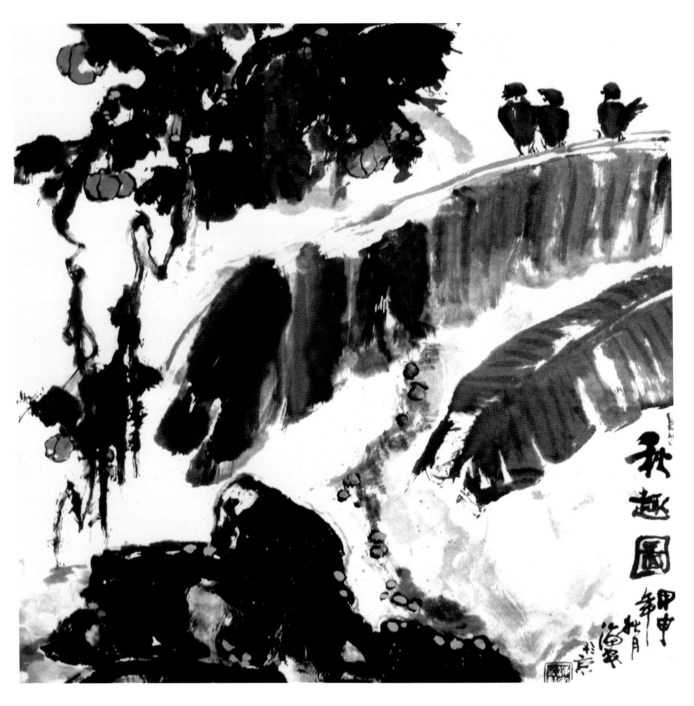

秋趣图（原刊《西藏印象》）

116

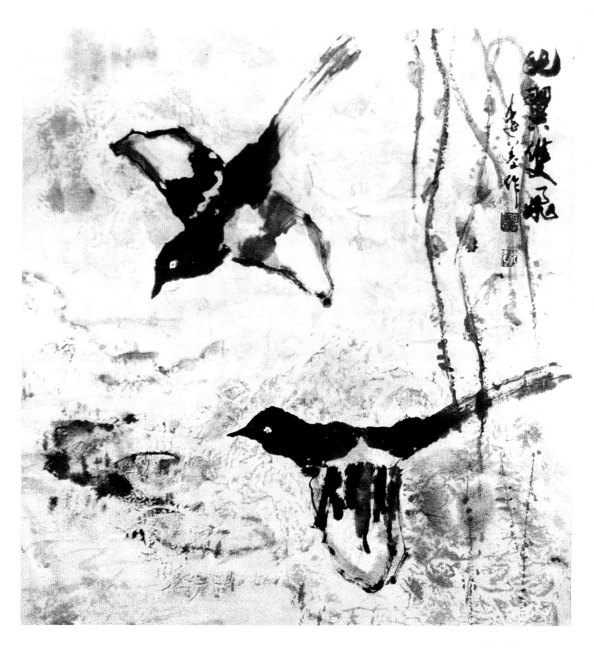

比翼双飞

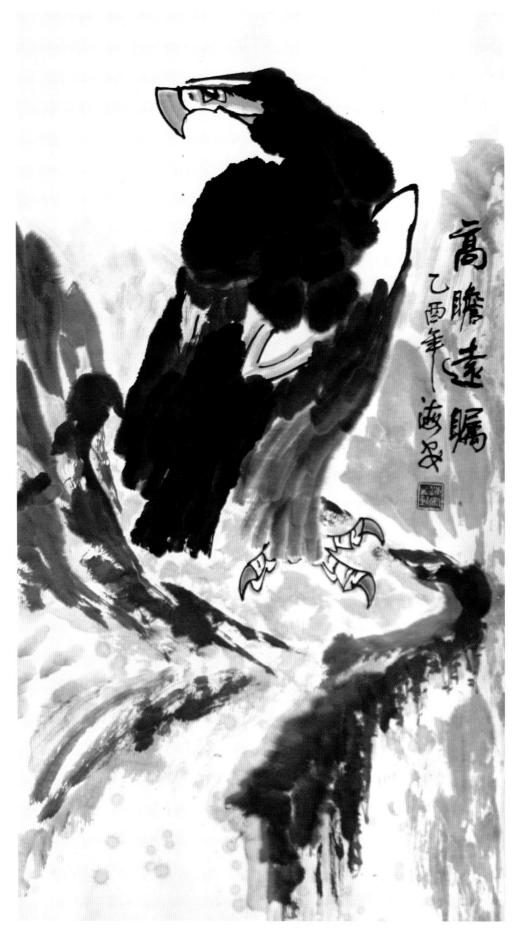

高瞻远瞩

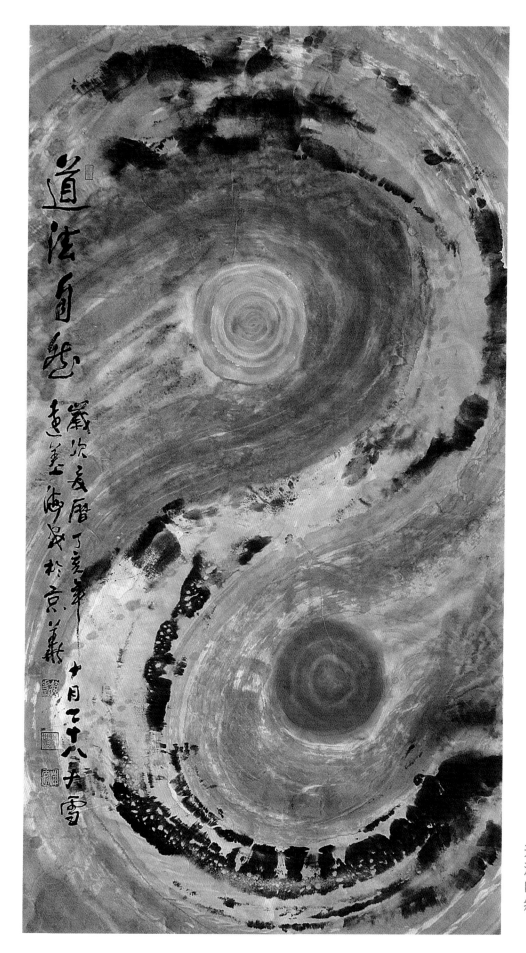

它山九十之后 张仃先生收藏

陈氏

海鸿轩

海安之钰

墨趣

一帆风顺

清清世界

延寿

陈海安印

远差

欢乐

静心

传神

海鸿轩印　刘恪山刻

海鸿轩　朱鸿祥刻

海安　王晓岩刻

画以适意　杜延平刻

海安　吴广刻

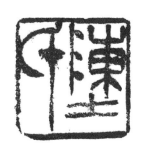

陈氏　吴广刻

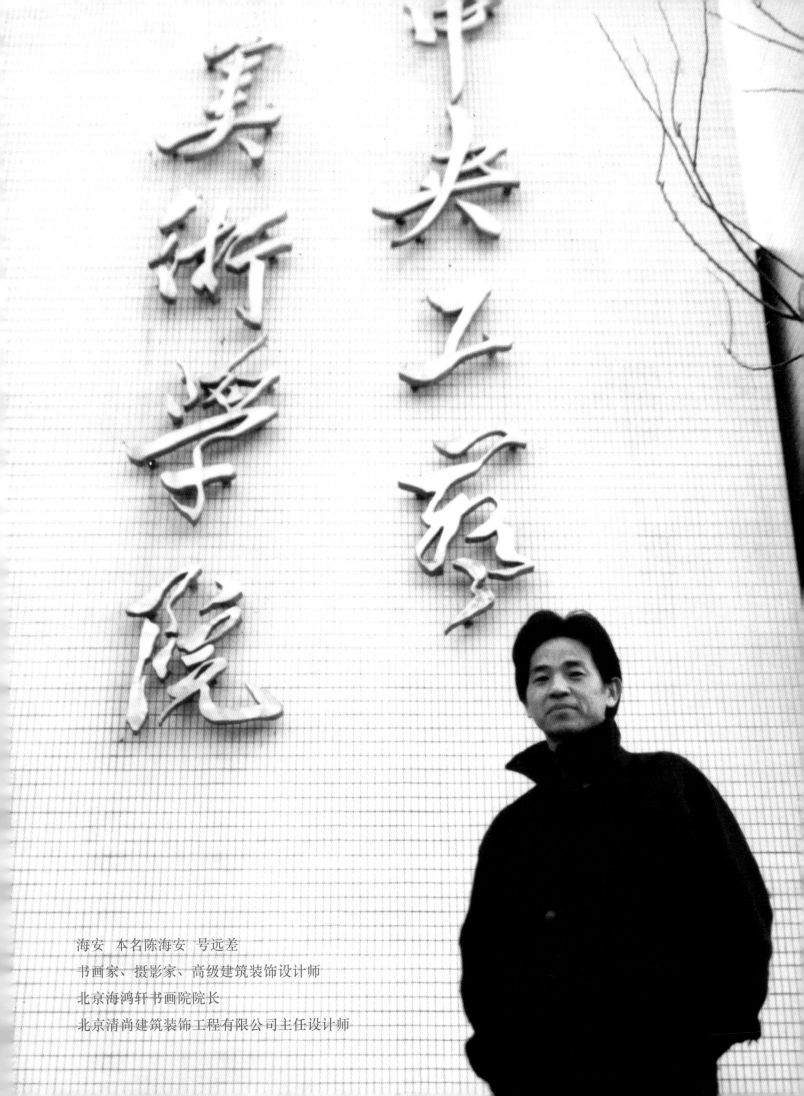

海安　本名陈海安　号远差
书画家、摄影家、高级建筑装饰设计师
北京海鸿轩书画院院长
北京清尚建筑装饰工程有限公司主任设计师

① 和梁任生老师在课堂上
② 和柳冠中老师在办公室
③ 与美国摩托罗拉公司专家设计交流，右一为蔡军老师
④ 毕业合影

```
           ┌──── ①
    ③      │     ②
           └────
           ④
```

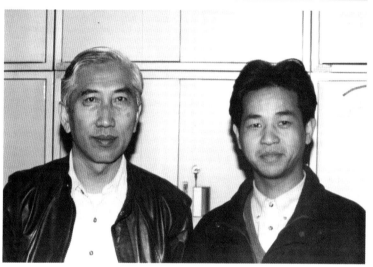

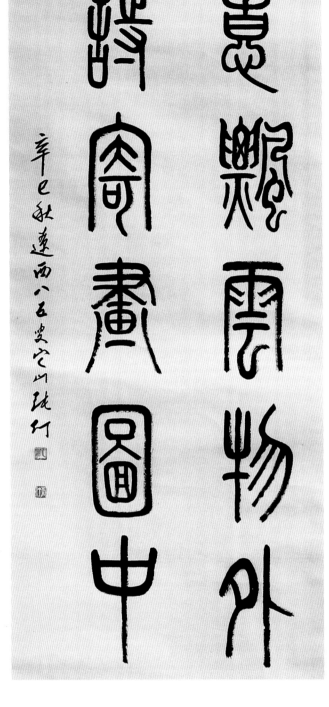

著名艺术家、教育家、书画家张仃老先生题词

著名画家黄永玉先生题名

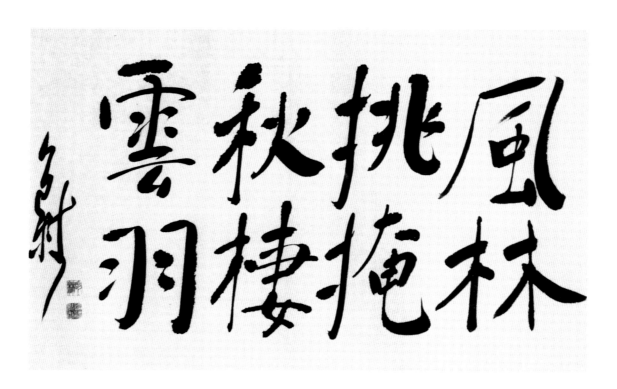

风林掩映 挑秋棲 云羽

清华大学美术学院副院长包林教授题词

海安书画

著名画家何镜涵先生题字

清华大学美术学院李燕教授题字

125

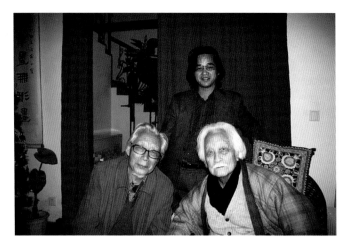

和张仃老先生及梁任生先生在一起

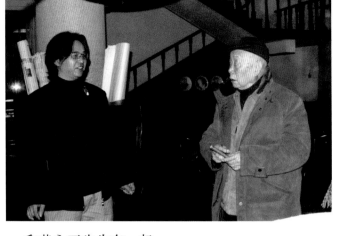

和黄永玉先生在一起

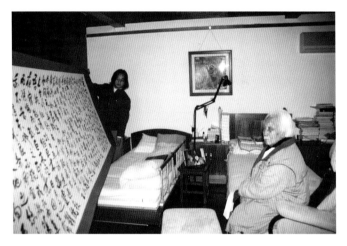

张仃老先生指点书法

听黄永玉先生在讲凤凰纸扎狮子头工艺

于2008年新春拜望张仃先生

在黄永玉先生湘西凤凰的玉氏山房

和恩师蔚翁在北戴河

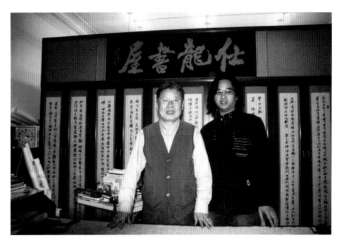

和李铎先生在一起

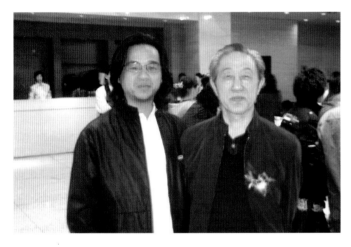

和李魁正先生合影

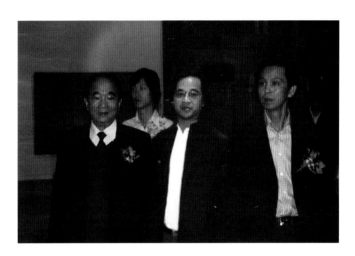

和高占祥先生、何家英先生在中华世纪坛展厅

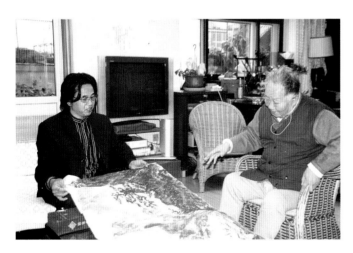

何镜涵先生点评国画

和黄格胜先生在美术馆

在张仃老先生家合影
前：左一　张　仃先生　　左二　理　召先生
　　右一　陈绮薇先生　　右二　梁任生先生
后：中间　郑世华先生

和林凡先生合影

和高级记者茹遂初欣赏他父亲茹欲立的
（于右任挚友）书法作品

和包林老师合影

和赵忠祥先生在一起

和吴晞老师在印尼

伏地挥毫　　　　　　　　娱乐

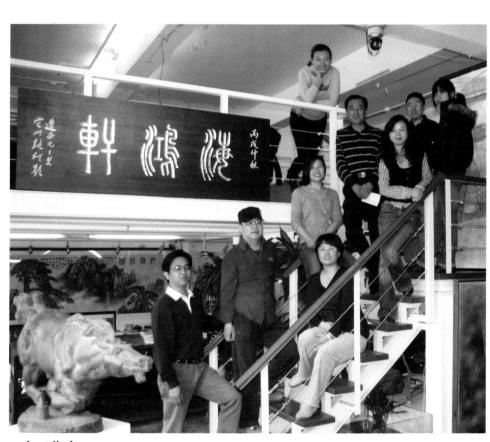

在工作室

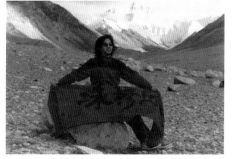

采风

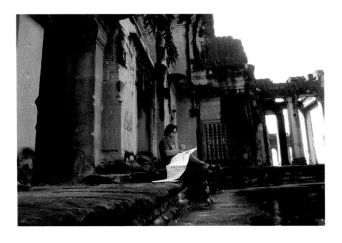
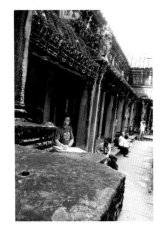

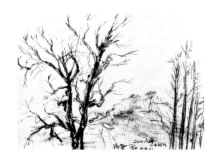

在柬埔寨写生

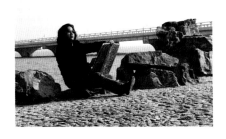
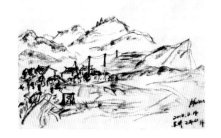
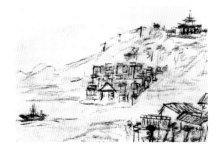

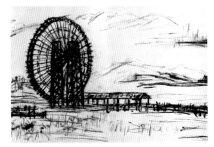
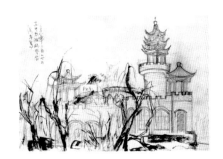

在太湖写生

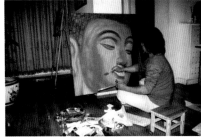
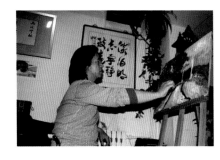
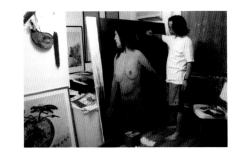

油画创作

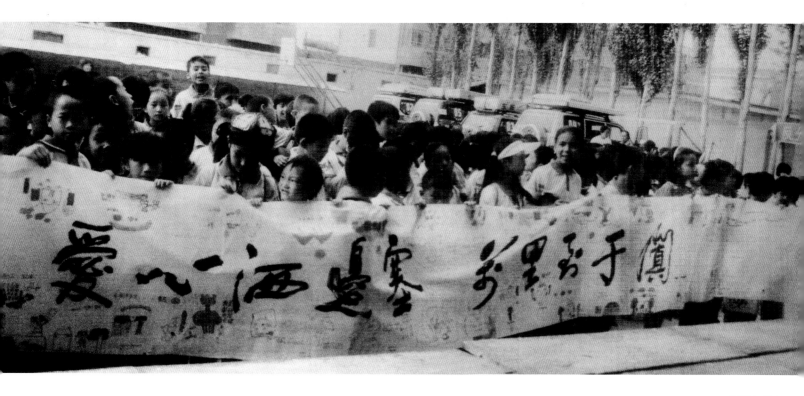

万里送爱心

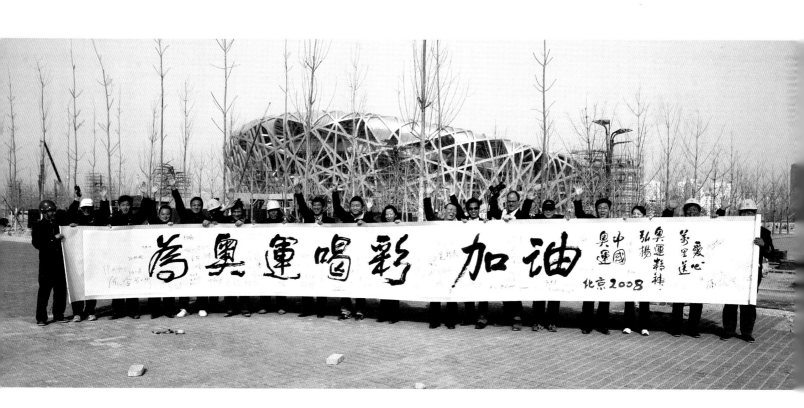

在"鸟巢"前

后 记

胡艳鸿

　　4年前，海安出版《西藏印象》是我为他写的后记，这次在他的作品又一次结集出版之际，身为妻子的我，跟着他的足迹，感受着他的笔墨神韵，欣赏之余，感触自然颇多。

　　海安出生于20世纪60年代末，艺术天分自幼便有显现，从事书画艺术纯粹是志趣使然，回忆往昔那神采飞扬的青春时光，至今仍令人十分怀念。

　　时光荏苒，想青春年少，初次邂逅海安是在江南的某厂。身兼团支部书记的海安是个文艺骨干分子，对书画艺术情有独钟，为了练好字，夏天为避免蚊虫叮咬常穿胶靴练几个小时的碑帖。工作之余的生活对为人率真耿直、坦诚而热情的海安来说异彩纷呈，乐于助人的谦谦君子风度赢得了众多朋友的喜爱。大家聚在一起，画画、写字、品茗吟诗、切磋艺术全然不分白天和黑夜，创作出许多书画作品，并多次参展获奖。湖南艺大毕业后又攻读原中央工艺美术学院设计专业，对于民间艺术、中西绘画等都有了更深层次的学习，特别有幸得到恩师梁任生先生的诸多指教，从艺术作品到艺术修养都有了更多的提升。

　　一路走来，从艺的道路可谓艰辛，抛开那歌舞升平的热闹和物欲横流的世俗，他从未停止探索的脚步，是个孜孜不倦的画者，创作精力旺盛，工作室里堆满了他很多的作品，"十八般武艺"样样都有，包括水粉、油彩、中国水墨画、书法、木刻、篆刻、摄影等。而近两年时间花在书法和水墨画上的精力尤多。家里是他水墨实践、大摆龙门阵的最好处所，看他伏地挥毫泼墨，变换着各种姿态，淋漓的水墨和着五颜六色的颜料在墙壁间恣意飞花，斗室墨香飘逸，练废的纸团散落在房间的角落，儿子紧随其后，悄悄捡起充当了自己的绘画纸。一边是海安画画旁若无人，另一边是儿子"猴子学舞"，令人欣喜的是海安对艺术的执著，无形中让儿子获得艺术的熏陶，在学校获得市、区级绘画比赛中的种种奖项。我想，艺术使我们结缘并彼此理解和尊重，一个幸福的家庭，其氛围自然是温馨、自由而快乐的。它可使人沉浸下去，找到做不完的有趣事，可忘记外面纷繁的世界，而乐在其中。"海安书画"中的诸多作品便是在这种轻松快乐的环境中完成的。

　　走进"海安书画"，沉浸在他的书画笔墨中，可以感受到他在努力学习传统的同时，充分发挥独特的自我艺术感受，以自己的艺术语言构建着他理想的世界。而妖娆出污泥而不染的荷花，与其洁身自好的生存状态更使人体味出了人与

花的交融。一些专家学者认为他的书法有很好的功力，行草楷篆，笔法敦厚有气势，沉稳而大胆，常让人感受到一种真诚、质朴的自然的美。虽然有的作品还有不尽人意之处，但那就是他心底最真切的回声。他深知，只有在艺术的园地里不断耕耘，才能更好地完善并超越自己。

画之本源来于生活，古人强调"行万里路，读万卷书"，目的是加深生活感受，提高艺术修养。为此海安热衷于旅游，出门不忘备好画具，看到美景，马上手挥画笔，加以记录。他跋山涉水，不惧路途艰险，曾自驾车闯西藏，献爱心去新疆，足迹踏遍了祖国的名山大川，一路上既拓宽了眼光胸襟，又接触到艺术广阔的门径。并常问业于张仃先生、黄永玉先生等艺术巨匠，得纵横挥洒之法，创作了许多的作品，有的被放置在重要的公共场所，有的作品被日本、韩国、马来西亚等多国友人收藏。

对海安所取得的成绩，我内心充满了喜悦之情，写下此文，算是补充海安那久蓄于心底而一时难以言述的心境吧，在此衷心感谢一直关心海安的老师和朋友们，特别感谢原中央工艺美术学院张仃老院长，以耄耋之年，亲自篆写"海安书画"。

远看海安行走在这条艺术道路上的背影，前进的脚步因自信而坚定，"天道酬勤"、"外师造化，中得心源"，他的书画必将进入更高的境界。

写于北京东花市
2008年3月9日

目　录

主　　编：曹兴武
责任编辑：王国强　李菁华
技术编辑：毛秋实

图书在版编目（CIP）数据

海安书画/曹兴武主编.—石家庄：河北美术出版社，
2008.6
ISBN 978-7-5310-3031-7

Ⅰ.海… Ⅱ.曹… Ⅲ.①汉字-书法-作品集-中国-
现代②中国画-作品集-中国-现代 Ⅳ.J222.7

中国版权图书馆CIP数据核字（2008）第060252号

海安书画　　曹兴武　主编

出版发行：河北美术出版社
（石家庄市和平西路新文里8号　邮政编码 050071）
制版印刷：北京盛兰兄弟印刷装订有限公司
开　　本：635mm×965mm　1/16
印　　张：9
印　　数：1-3500
版　　次：2008年6月第1版
印　　次：2008年6月第1次印刷

定　　价：68.00元